KB066771

시도반듯체 따라쓰기 &
다양한 손글씨 활용방법까지 한 권에

시도쌤(신은정) 지음

손글씨
잘 배워서
잘 써먹기

유니온북

직장을 다니며 무료한 하루하루를 보내던 경상도 여자가 있었습니다. 어느 날 그녀는 즐겨 보던 잡지 뒷면에서 편지 친구, 즉 펜팔을 구하는 사람들의 주소를 발견하고는 '그래, 나도 여기에 주소를 한 번 실어봐야겠다.' 하고 실행에 옮기게 됩니다.

얼마 후 여자는 몇 통의 편지를 받습니다. 가볍게 시작한 행동이 혹여 커다란 인연으로 이어지진 않을까 부담을 느낀 그녀는, 편지를 보낸 사람들 중에서 가장 먼 곳에 있는 한 군인에게만 답장을 하기로 합니다. '강원도면 절대 만날 일은 없을거야.'

그런데, 그 남자의 편지가 예사롭지 않습니다. 작품을 보는 듯 정성이 가득 느껴지는, 단정하고 멋진 손글씨로 쓴 편지를 받은 여자의 하루하루는 점점 특별해집니다. 직업이 사진사였던 남자는 제대 후에도 여자에게 꾸준히 편지를 보냈습니다. 일부러 까맣게 인화한 사진 용지에 글씨를 하얗게 새겨 보내면 그것이 곧 멋진 엽서가 되기도 했습니다.

1년이 넘는 시간동안 오고 갔던 수많은 편지만큼이나 서로에 대한 궁금함은 점점 커져갔고, 먼 곳에 있어 마주하기 힘들 것만 같았던 두 사람은 그렇게 연인이 되었습니다.

언제 들어도 낭만적인, 저희 부모님의 러브스토리입니다. 멋진 손글씨를 가진 아버지를 보며 자란 저는(수저계급론에는 동의하지 않지만!) 스스로 '손수저'라 칭하기로 했답니다.

둘만의 비밀을 고이 간직한 채 장롱 깊숙이 보관되어 있는 부모님의 편지들, 아버지의 생각과 일기가 담긴 작은 수첩, 학교에서 숙제로 내 준 <가족신문 만들기>에 밤늦게 꾹꾹 눌러담아 남겨 주시던 속마음…. 그 덕분에, '손수저'인 저는 따뜻하고 유일무이한 이 손글씨의 매력을 일찍부터 알아보고 지금까지도 꾸준히 글씨를 쓰며 많은 분들과 그 즐거움을 나누는 일을 하고 있습니다.

저를 찾아 오시는 분들 중에는 평소 다양한 글씨를 배워보고 싶었거나 기본적으로 손재주가 많은 분들도 있습니다. 하지만 무엇보다도 스스로를 '악필'이라고 하거나 이미 손글씨를 배웠

지만 여전히 갈피를 못 잡는 분들이 대부분이지요. 그런 분들에게 예쁜 글씨를 쓰기 위한 방법을 잘 알려 드리는 것은 저에게 아주 중요한 일이 되었습니다.

반복되는 연습에 지치고 힘들 때도 있지만 반면 언제 그랬냐는 듯 매우 행복해하는 시간도 있는데, 그게 언제일까요? 바로, 작고 소소한 것이라도 나만의 손글씨로 무언가를 만들어 냈을 때입니다. 완벽하지 않더라도 그 성취감은 이루 말할 수 없지요.

남녀노소 누구나 '잘 배워' 두면 여기저기 '잘 써먹을' 수 있는 것이 바로 손글씨입니다. 글씨 하나로 사람의 이미지가 달라지기도 하고, 나의 일상을 깔끔하게 기록할 수도 있고, 백 마디 말보다 멋진 캘리그라피 한 문장으로 진심을 전할 수도 있고, 그것이 곧 작품 또는 상품이 되기도 합니다.

이토록 매력적인 마성의 손글씨를, 부디 많은 분들이 '잘 배워서 잘 써먹기'를 바라는 마음으로 이 책을 준비했습니다.

기계가 하는 일이 점점 늘어날수록 손글씨를 쓰며 얻는 행복을 느끼지 못하는 분들이 많아지고 있는 것 같아 굉장히 안타까움을 느낍니다. 아무리 빠르고 편리한 기계들도 손글씨에 담긴 진짜 마음은 표현해 내지 못하니까요.

평범한 여자의 일상을 특별하게 만들어 준 군인의 편지처럼, 그 군인이 훗날 아버지가 되어 딸에게 꾹꾹 눌러 담은 진심처럼, 아버지의 손글씨를 보고 자란 딸이, 다른 이들에게 그 따뜻함을 전하고 있는 것처럼, 여러분들도 이 책 한 권으로 그 누구도 대신할 수 없는 손글씨를 잘 배우고, 손글씨가 주는 행복을 통해 매일 매일이 좀 더 다채롭고 풍성해졌으면 좋겠습니다.

CONTENTS

LESSON 1

예쁜 손글씨 : 반듯한 손글씨로 악필 교정 025

LESSON 2 ··

멋진 손글씨 : 펜 캘리그라피

LESSON 3 ···

휘뚜루마뚜루 활용하기 좋은 영문 캘리그라피 145

LESSON 4 ···

요즘 대세는 디지털 :
아이패드 캘리그라피로 나만의 감성 굿즈 만들기 171

LESSON 5

일상의 기록도 나만의 감성 손글씨로 더욱 빛나게

<손잘잘> 200% 활용하기

잘 배운 다음에는 잘 '써먹어야' 진짜 내 글씨가 된답니다. 레슨별 '잘 써먹는' 방법들을 꼭 함께해 보세요. 완벽하지 않아도 괜찮아요. 천천히 하나씩 해나가다 보면 나만의 손글씨를 갖는 순간이 올 거예요.

 책에서 소개한 손글씨와 캘리그라피 연습을 충분히 할 수 있도록 워크북을 별도의 파일로 준비했어요. 스마트폰으로 QR코드를 촬영, 다운로드하여 상황에 맞게 연습해 보세요.

1. 예쁜 손글씨 : 반듯한 손글씨로 악필 교정

'그냥' 따라 쓰는 것이 아닌, '진짜' 내 글씨가 예뻐지는 공식들을 적용해 보세요. 단정하고 반듯한 손글씨와 함께라면 악필 교정도 문제 없어요.

2. 멋진 손글씨 : 펜 캘리그라피

일상에서 쉽게 접할 수 있는 간편한 도구들로 시작하는 펜 캘리그라피!
백 마디 말보다 멋진 한 문장으로 소중한 분들에게 마음을 전해보세요.

3. 휘뚜루마뚜루 활용하기 좋은 영문 캘리그라피

어렵게만 느껴졌던 영문 캘리그라피도 쉽게 배워 활용해 보세요. 잘 쓴 문장 하나로 고급스러운 분위기를 만들어주는 경험을 할 수 있을 거예요.

4. 요즘 대세는 디지털 : 아이패드 캘리그라피로 나만의 감성 굿즈 만들기

언제, 어디서나, 아이패드 하나로 글씨 연습은 물론 SNS 감성 뿜뿜하는 캘리그라피 이미지까지 뚝딱 만들기! 잘 배운 손글씨로 소품샵 부럽지 않은 나만의 굿즈를 완성해 보세요.

5. 일상의 기록도 나만의 감성 손글씨로 더욱 빛나게

반듯하고 예쁜 감성을 가진 손글씨와 간단한 손그림으로 꾸민 다이어리로 나의 일상이 더욱 빛날거예요.

Intro 1

일상의 구석구석에서
빛나는 손글씨

손글씨와 캘리그라피는 일상의 많은 영역에서 사용할 수 있어요.

마음을 전하는 간단한 메모는 물론, 단순한 취미를 넘어 상품도 만들 수 있지요.

여러분도 '손·잘·잘'과 함께 도전해 보세요!

+ 소소한 메모나 기록들도 예쁜 손글씨로 정성스럽게 쓰면 나의 일상이 더 소중해져요.

+ 감성 손글씨로 마음을 전해 보세요.

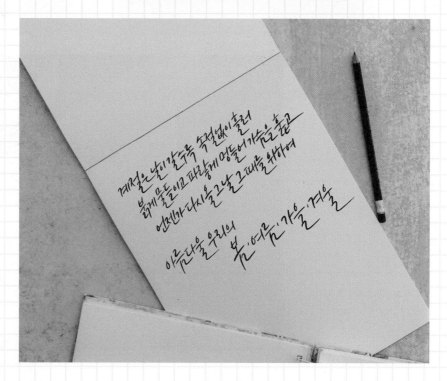

+ 내가 쓴 영문 캘리그라피가 작품이 되는 순간!
 스마트폰 배경 화면도 만들어 봐요.

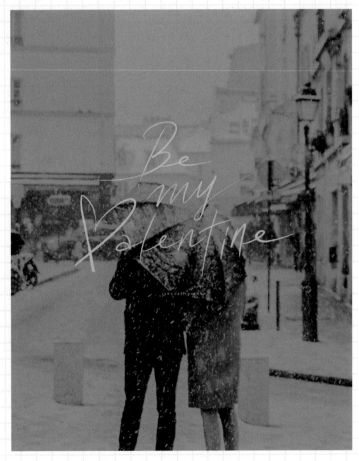

+ 나만의 감성을 담은 손글씨로 디지털 이미지도 만들어 보세요.

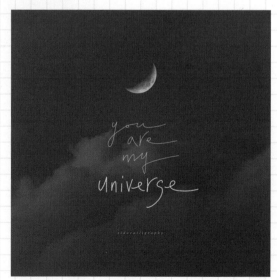

+ 인테리어 소품이나 포스터 이미지도 내 손글씨로 직접 만들어 보세요.

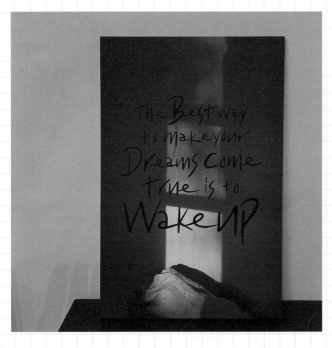

+ 손글씨가 담긴 카페 로고, 메뉴판, 스티커까지!
 취미를 넘어 상품도 만들 수 있어요!

+ 다양하게 손글씨를 활용해 보세요.

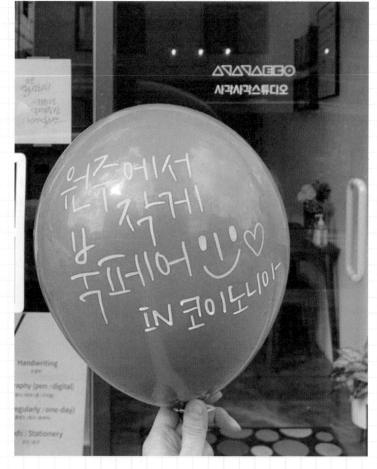

+ 손글씨와 함께 아기자기하고 간단한 일러스트도 그려보세요.

' 요즘 내가 좋아하는 것들 '

COFFEE

도서관+서점

캘리그라피
수업

11:00 라디오쇼
14:00 두시의 데이트

BEER

땡초김밥

"⊖"
DRIVE

작은화분
키우기

필사모임
in 느림의미학

[FRI] 삼시세끼
[SAT] 놀면뭐하니

+ 개성을 담은 나만의 영문 캘리그라피로 멋진 작품도 만들어 보세요.

WRITE
it down

SLOWLY.
STEADILY.
while THINK
ing about it,
and with a
PURPOSE.

 시도쌤 안녕하세요, 손처음 님! 손글씨 배우러 오셨죠? 반갑습니다.

 손처음 네, 안녕하세요. 저는 글씨를 예쁘게 쓰는 것에 자신이 없어요. 사실 책이나 영상을 보면서 이것저것 따라 써 보긴 했는데 생각처럼 잘 안되더라고요. 제가 제대로 쓰고 있는 건지도 모르겠고요.

 시도쌤 네, 많은 분들이 그렇게 말씀하세요.

 손처음 정말요? 저만 그런 게 아니었군요! 어떻게 하면 글씨를 잘 쓸 수 있을까요?

 시도쌤 일단 수업을 시작하기 전에, 우리 손처음 님이 손글씨를 어떻게 쓰는지를 보면 그 질문에 대한 답을 드릴 수 있을 것 같아요. 여기 있는 문장을 한 번 써 주실래요? 제가 잠시 자리를 비워 드릴테니 긴장하지 말고 편하게 쓰세요.

before

나는 곧, 예쁜 손글씨를 갖게 될 것이다!

..

* 이 책으로 연습한 뒤에 변화한 손글씨로 p.243에 다시 써 보면서 지금 쓴 글씨와 비교해 보세요.

다 쓰셨나요? 아이, 부끄러워하지 않으셔도 돼요.

음... 쓰신 걸 보니 몇 가지 여쭤보고 싶은 게 있어요.

질문에 대한 대답을 체크해 보세요.

☑ 글씨를 천천히 쓰려고 하시나요?　　　　　　　　　　　□ 예　□ 아니오
☑ 글자가 갖고 있는 모양이나 어울림을 생각하시나요?　　□ 예　□ 아니오
☑ 글씨를 쓸 때, '예쁘게' 또는 '잘' 써야 한다는 목적이 있으신가요?　□ 예　□ 아니오
☑ 글씨를 쓰거나 연습할 수 있는 시간을 꾸준히 가지시나요?　□ 예　□ 아니오

그렇군요. 이제 '어떻게 하면 글씨를 잘 쓸 수 있는지' 알려 드릴게요.
그 방법은 앞으로, 방금 드렸던 4가지 질문에 대해 모두 '예'라고 답할 수 있어야 해요.

손처음

아… 그것은 곧, 글씨를 '천천히', (글자의 모양이나 어울림을) 생각하면서 ('그냥' 쓰는 게 아니라) '목적'을 가지고 '꾸준히' 써야 한다는 거네요!

시도쌤

네, 또한 그것이 '새로운 습관'이 되어야 합니다.

손처음

습관이요? 손글씨는 어떤 기술이나 재주라고 생각했는데, 결국 습관인건가요?

시도쌤

그렇습니다. 지금까지 무의식적으로 써 왔던 좋지 않은 습관들이 모여 악필의 원인이 되어버린 거지요. 물론 사람마다 가지고 있는 성향과 습관이 제각각이라 그에 맞는 솔루션은 개인차가 있지만, 기본적으로는 제가 말씀드린 것들을 먼저 적용하기 위해 의식적으로 노력하셔야 해요.

손처음

하지만 습관은 하루아침에 고쳐지지 않잖아요.

시도쌤

물론이죠. 좋은 글씨를 만드는 데 있어 최고의 적은 바로 '빨리 쓰는' 것입니다. 당장 고치려고 하지 말고, 새로운 좋은 습관을 '천천히' 받아들여 보세요. 악필의 원인을 해결하려는 생각부터가 곧 시작이거든요. 제가 도와드릴게요. 우리 같이 도전해 봐요!

같은 사람, 다른 글씨

ex) 글씨를 쓰는 속도, 목적에 따라 이렇게 달라져요!

* 급하게 쓴 글씨

: 모양과 크기가 제각각이고 불분명합니다.

* 일정표에 보기 좋게 정리하기 위해
 천천히 쓴 글씨

: 선과 모양이 반듯하고 통일되어 있습니다.

LESSON 1

예쁜 손글씨
; 반듯한 손글씨로 악필교정

1 │ 반듯한 손글씨, 「시도반듯체」를 소개합니다

첫 시간에는 먼저 천천히, 반듯하게 쓰는 것부터 시작할게요.

그러다보면 나의 습관에 문제점을 발견하게 되고, 그것을 해결하다 보면 자연스럽게 악필을 교정하는 단계로

이어져요.

다음에 소개하는 글씨는 손글씨 공모전에 '시도반듯체'로 응모하여 1등으로 당선된 저의 작품이랍니다.

지금은 폰트로 공개되었고, 다운로드 후 개인적인 용도 내에서 자유롭게 사용할 수 있어요.

> 저의 트레이드 마크이자,
> 손글씨 공모전에서 1등을 수상해
> 폰트로도 만들어진 '시도반듯체' 입니다.
>
> 이름처럼 반듯하고 또박또박 네모난 손글씨이지요.

아무리 빨리 쓰고 싶어도 천천히 쓸 수밖에 없다는 장점(?)이 있습니다.

저는 성격이 아주 급하지만 글씨만큼은 꼭 천천히 쓴답니다!

(* 사용한 필기구 - 스테들러 피그먼트 라이너 1.0)

이 글씨는 기본적인 한글 모양에 충실하도록 쓰여졌기 때문에

우리가 알고 있는 자음과 모음의 연습은 따로 하지 않을 거예요.

다만, 이 단순한 듯 보이는 글씨 안에서 꼭 지켜야 하는 몇 가지 규칙들이 있으니 잠시 살펴보도록 해요.

| 자리가 자음의 모양을 만든다 |

너는 정말 따뜻하고 소중한 사람

이 문장에서 같은 색으로 표시한 자음들의 모양을 비교하며 봐 주세요. 자음들이 각각 어떤 위치에 있고, 어떤 모음을 쓰느냐에 따라 높이, 너비, 모양이 조금씩 다르다는 것을 알 수 있어요. 이렇게 씀으로써 여러 글자들이 잘 어울리게끔 비율을 맞출 수 있답니다.

| 글자의 높낮이 알기 |

단어나 문장을 쓸 때에는 첫 글자의 가운데를 기준으로 끝까지 중심을 맞춰 써 나갑니다. 받침이 없는 글자는 키가 작고(ⓐ 표시 글자), 받침이 있는 글자는(ⓑ 표시 글자) 키가 크기 때문에 문장 내에서 높낮이가 만들어집니다. 단, 예외적으로 받침 없는 글자 중에 'ㅗ, ㅛ, ㅜ, ㅠ …'처럼 모음이 아래에 있는 글자들은(ⓒ 표시 글자) 받침이 있는 글자들처럼 키가 커집니다.
아래에 오는 모음들의 세로획을 짧게 쓰면 글자가 너무 납작해지거나 답답해 보일 수 있어요.

| 적당한 공백은 언제나 옳다 |

한 글자 내에도 적당한 공백이 있어야 문장으로 모였을 때 답답해 보이지 않아요.
단, 초성(가장 처음에 오는 자음)에 쌍자음(ㄲ, ㄸ, ㅃ, ㅆ, ㅉ)이 있거나(ⓐ) 중성(초성 다음에 오는 모음)에
이중모음(ㅐ, ㅒ, ㅔ, ㅖ …)이 올 때(ⓑ)는 공백을 조절해서 다른 글자와 너비를 맞춰줍니다.

손글씨는 무조건 따라 쓰는 연습만 하면 되는 줄 알았는데, 이런 규칙이 있다고 생각하니

뭔가 머릿속이 복잡해지는 기분이라고요? 당연히 그럴 수 있어요.

평소에는 전혀 생각해 보지 않았던 거니까요. 지금은 이해가 잘 안 돼도 괜찮습니다.

이제부터 단어와 문장 쓰기를 연습하면서 천천히 알아 가면 되지요!

그럼, 글씨를 연습하기 좋은 도구들을 몇 가지 추천 드릴게요.

연필

적당한 마찰과 함께, 쓰는 사람의 자세와 필압(압력, 각도 등으로 달라지는 선의 굵기)에 따라 심이 자연스럽게 마모되어 모든 글씨 연습에 편리한 가장 기본적인 도구라고 할 수 있습니다.

스테들러 피그먼트 라이너

펜촉이 둥근 모양이라 부드러우면서도 번지지 않고, 적당한 마찰로 미끄러짐이 없어 글씨 연습은 물론 노트 필기 등에도 좋은 도구입니다. 0.05mm부터 1.2mm까지 굵기 선택의 폭이 넓은 만큼 다양한 크기의 글씨 연습이 가능합니다.

스타빌로 포인트88

0.4mm의 적당한 두께와 마찰, 둥근 펜촉을 가지고 있어 부드럽게 써 져 글씨 연습하기에 좋은 도구입니다. 스테들러 피그먼트 라이너와 함께 노트 필기나 다이어리 꾸미기에도 사용하기 좋습니다.

| 선 연습하기 |

도구를 고르셨나요? 시작은 꼭 펜이 아니어도 괜찮아요! 연필 하나만으로도 충분합니다.

중요한 것은 '선'이에요. 어떤 도구를 쓰더라도 선이 바르지 못하면 예쁜 글씨가 나올 수 없어요.

올바른 선 연습이 필요하거나 새로운 도구를 처음 사용할 땐 아래와 같이 써 보세요.

TIP 따라 쓰기를 할 때 연필로 먼저 쓰고 그 위에 펜으로 덧쓰면 한 번 더 연습할 수 있어요.

$$10 \times 10 = 100$$

앗, 갑자기 수학 시간이 된 것 같지요? 여기서만큼은 숫자가 아니에요. 이 공식(?)에는 가로선, 세로선, 대각선, 동그라미가 모두 들어있어 모든 선 연습이 가능해요. 너무 간단하죠? 선이 흔들리거나 원이 찌그러지지 않도록 의식하면서 천천히, 여러 번 써 봅시다.

따라 써 보세요 **노트나 이면지 등에 많이 연습해 보세요.**

$$10 \times 10 = 100$$

혼자 연습해 보세요

올바른 선과 모양이 나오고 연습할 도구에도 익숙해지시나요? 그럼 이제 본격적으로 앞서 살펴본 몇 가지 규칙들을 생각하면서 '천천히' 반듯한 손글씨 연습을 시작해 봐요!

잠시만요! 시작하기 전에

- -

손처음
전에도 책이나 영상을 보면서 이것저것 따라 써 봤지만 글씨가 잘 늘지 않았는데 이렇게 또 따라서 쓰는 것이 도움이 될까요?

시도쌤
손글씨를 배우는 수업이나 서적을 보면 대부분 특정한 글씨를 따라서 쓰는 것부터 시작하죠. 어떤 규칙과 노하우들로 이미 예쁘게 만들어진 글씨체를 먼저 관찰해 보는 겁니다. 그 속에서 글씨를 잘 쓰는 방법들을 끄집어 낸 다음, 내 글씨에 적용시켜 연습해 나가면 좋은 글씨를 쓸 수 있을 거예요.

제시된 예쁜 글씨들을 가지고 한 단어를 따라 쓰더라도 규칙을 잘 이해하고 '어떻게 써야 하는지', '왜 이렇게 써야 하는지'를 알고 쓰는 사람과 처음부터 끝까지 무작정 많-이 따라 쓰는 사람이 있다고 가정해 봅시다. 누가 더 좋은 글씨를 만들 수 있을까요? '제대로 알고 + 많이' 따라 써 보는 것은 글씨 연습에 있어 큰 도움이 되지만, '그냥 무작정 + 많이' 쓰는 건 손에 힘만 들 뿐 오히려 연습하는 재미도 없고 시간 낭비일 수 있습니다.

평소 나도 모르게 갖게 된 잘못된 습관을 바로 잡고 잘 쓰는 방법을 익히면 분명 예쁜 글씨를 쓰게 될 거예요.

약속해요, 우리

조급해하지 않기

항상 강조하지만, 글씨쓰기의 최고의 적은 '조급함'입니다(글씨 자체를 '빨리' 쓰려는 것도!). 단기간에 예쁜 글씨를 만들 생각으로 시작했다가 '역시 난 안 돼.'하며 포기하면 또 제자리걸음이 됩니다. 잘 쓴 글씨들은 천천히, 오랜 시간에 걸친 꾸준함에 의해 만들어진 결과물이며 그 노력이 계속 이어지고 있다는 것을 항상 잊지 마세요!

다른 사람과 비교하지 않기

손글씨의 매력 중 하나는 기계가 대신 할 수 없다는 겁니다. 사람들마다 획을 긋는 힘, 자세, 각도, 손을 쓰는 범위 등이 다르기 때문에, 같은 교재를 보며 글씨를 쓰더라도 모두가 자로 잰 듯 기계처럼 완벽히 같은 글씨를 쓰는 것은 불가능합니다. 유사할 수는 있지만 미세하게 달라지죠. 절대 비교하고 좌절하지 마세요. 그래도 자꾸 비교하게 된다면, 잘 쓴 글씨와 내 글씨의 다른 점이 무엇인지만 체크하고 좀 더 좋아 보이는 포인트를 찾아 배워 나가는 것이 좋습니다. 우리는 나만의 '예쁜 글씨'를 만들어 가려는 것이지, '그 사람'이 되려는 것이 아니니까요!

집중은 하되, 집요하지 않기

글씨 연습을 하다보면 유독 잘 안 써지는 글자를 붙잡고 그것만 계-속 써 보게 되는 순간이 옵니다. 잠깐은 잘 써지는 것처럼 보이지만 이상하게도 점점 원래 글씨로 되돌아 오곤 하지요. 뿐만 아니라, 갑자기 '이 글자는 왜 이렇게 생겼지?'라는 생각까지 하게 됩니다(ㅎㅎ). 저는 그 상황을 두고 '늪에 빠진다'라고 표현하는데요, 당장 늪에서 나오세요! 한 단어, 한 문장을 아무 생각 없이 집요하게 따라 쓰는 것보다, 다양한 글자들을 한 번씩만 써 보더라도 규칙대로 짧은 시간 안에 집중해서 쓰는 것이 오히려 글씨 연습을 오래 지속할 수 있는 방법입니다.

2 | 기본 글자 연습

1 | ㄱ ~ ㅎ + 단모음

초성은 중성에 맞게 너비와 높이를 조절해 줍니다.

모음이 옆에 올 경우 적당한 간격을 줍니다. 'ㅓ, ㅕ …' 처럼 안으로 들어오는 자음은 가로선의 너비로 간격을 조절해 줍니다.

잘 쓴 예

가
거

자음과 모음의 너비와 높이가
적당한 간격으로 잘 맞아요.

잘못 쓴 예

자음과 모음의 간격이 너무 좁아요. ← 가, 가, 가 → 자음이 너무 커요.

↳ 간격이 너무 넓어요.

자음과 모음의 간격이 ← 개, 거, 거 → 모음의 너비가 좁아요.
너무 넓어요.

↳ 자음이 너무 커요.

모음이 아래에 올 경우 초성의 너비보다 살짝 넓게 씁니다.

세로 선의 높이는 자음의 높이 만큼으로 적당히 길게 써 줍니다.

잘 쓴 예

고
구

자음과 모음이 적당한 간격으로
너비와 높이가 잘 맞아요.

잘못 쓴 예

모음의 가로 획이 너무 짧아요. ⎡ 곡, 곡 ⎤ 모음의 가로 획이 너무 길어요.
　　　　　　　　　　　⎣ 구, 궁 ⎦

↳ 세로선이 너무 짧아요.

다음에 제시된 기본 글자들을 반듯하게 따라 써보는 연습을 할 거예요.

전체적인 너비와 높이를 생각하며 정사각 모눈노트의 중심에 맞춰 써 보세요.

가	갸	거	겨	고	교	구	규	그	기
나	냐	너	녀	노	뇨	누	뉴	느	니
다	댜	더	뎌	도	됴	두	듀	드	디
라	랴	러	려	로	료	루	류	르	리
마	먀	머	며	모	묘	무	뮤	므	미
바	뱌	버	벼	보	뵤	부	뷰	브	비
사	샤	서	셔	소	쇼	수	슈	스	시
아	야	어	여	오	요	우	유	으	이
자	쟈	저	져	조	죠	주	쥬	즈	지
차	챠	처	쳐	초	쵸	추	츄	츠	치
카	캬	커	켜	코	쿄	쿠	큐	크	키
타	탸	터	텨	토	툐	투	튜	트	티
파	퍄	퍼	펴	포	표	푸	퓨	프	피
하	햐	허	혀	호	효	후	휴	흐	히

연필로 흐린 글자 위에 먼저 써 보고 그 위에 펜으로 덧쓰면 한 번 더 연습할 수 있어요.
노트나 이면지 등에도 많이 연습해 보세요.

가 갸 거 겨 고 교 구 규 그 기

가	갸	거	겨	고	교	구	규	그	기
가	갸	거	겨	고	교	구	규	그	기

나 냐 너 녀 노 뇨 누 뉴 느 니

나	냐	너	녀	노	뇨	누	뉴	느	니
나	냐	너	녀	노	뇨	누	뉴	느	니

다 댜 더 뎌 도 됴 두 듀 드 디

다	댜	더	뎌	도	됴	두	듀	드	디
다	댜	더	뎌	도	됴	두	듀	드	디

라 랴 러 려 로 료 루 류 르 리

라	랴	러	려	로	료	루	류	르	리
라	랴	러	려	로	료	루	류	르	리

아 야 어 여 오 요 무 유 으 이

아	야	어	여	오	요	무	유	으	이
아	야	어	여	오	요	무	유	으	이

바 뱌 버 벼 보 뵤 부 뷰 브 비

바	뱌	버	벼	보	뵤	부	뷰	브	비
바	뱌	버	벼	보	뵤	부	뷰	브	비

사 샤 서 셔 소 쇼 수 슈 스 시

사	샤	서	셔	소	쇼	수	슈	스	시
사	샤	서	셔	소	쇼	수	슈	스	시

아 야 어 여 오 요 우 유 으 이

아	야	어	여	오	요	우	유	으	이
아	야	어	여	오	요	우	유	으	이

자 쟈 저 져 조 죠 주 쥬 즈 지

자	쟈	저	져	조	죠	주	쥬	즈	지
자	쟈	저	져	조	죠	주	쥬	즈	지

차 챠 처 쳐 초 쵸 추 츄 츠 치

차	챠	처	쳐	초	쵸	추	츄	츠	치
차	챠	처	쳐	초	쵸	추	츄	츠	치

카 캬 커 켜 코 쿄 쿠 큐 크 키

카	캬	커	켜	코	쿄	쿠	큐	크	키
카	캬	커	켜	코	쿄	쿠	큐	크	키

타 탸 터 텨 토 툐 투 튜 트 티

타	탸	터	텨	토	툐	투	튜	트	티
타	탸	터	텨	토	툐	투	튜	트	티

하 햐 허 혀 호 효 후 휴 흐 히

하	햐	허	혀	호	효	후	휴	흐	히
하	햐	허	혀	호	효	후	휴	흐	히

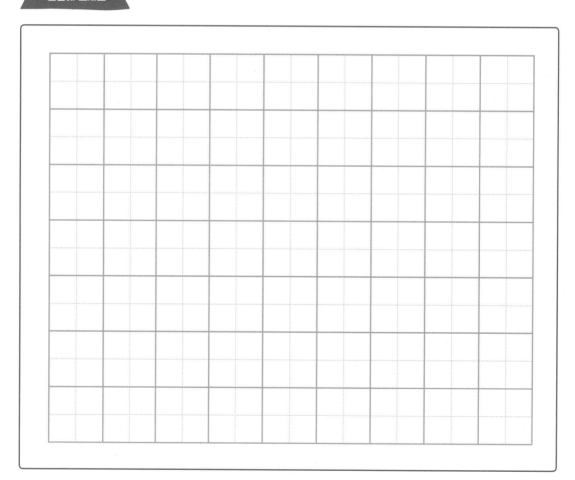

2 | ㄱ ~ ㅎ + 이중모음

개 계

모음이 2개 이상 붙어 있기 때문에, 모음이 하나일 때보다 '개, 계…' 와 같은 이중모음들은 가로 간격이 너무 좁거나
공백을 적게 주어 적당한 너비로 써 줍니다. 넓지 않도록 써 줍니다.

잘 쓴 예 **잘못 쓴 예** 자음과 모음의 너비가
 너무 좁아요.
개 자음과 모음의 간격이 ← ㄱ ㅐ 개 ㄱ ㅐ 개
계 너무 넓어요. └ 자음과 모음의 너비가 균형이 맞지 않아요.

자음의 너비와 이중모음의 너비가
적당히 균형이 잡혀 있어요. 계 계ㅣ 계 계ㅣ

 이중모음의 너비와 간격이 불규칙해요. └ 자음과 모음의 너비가 균형이 맞지
 않아요.

괘 궈

초성의 크기도 전체 비율에 맞게 조절해 줍니다. '궈, 궤' 는 아래로 쏠리지 않도록 중심을 위로 맞춰 줍니다.

잘 쓴 예 **잘못 쓴 예**

괘 → 모음이 여러 개가 오는 글자의 특성에 맞게 괘, 괘 → 자음과 모음의 크기가 제각각이라
 초성의 크기가 잘 조절되어 있어요. 서로 어울리지 않아요.

궈 → 글자의 무게가 아래로 쏠리지 않도록 궝, 궈, 궤 → 공백이 너무 넓어요.
 중심에 맞춰져 있어요.
 └ 모음이 글자의 중심에서 아래로 쏠려 있어요.
 모음의 세로획이 너무 길어요.

개 걔 게 계 과 괘 괴 궈 궤 귀 긔

내 냬 네 녜 놔 놰 뇌 눠 눼 뉘 늬

대 댸 데 뎨 돠 돼 되 둬 뒈 뒤 디

래 럐 레 례 롸 뢔 뢰 뤄 뤠 뤼 리

매 먜 메 몌 뫄 뫠 뫼 뭐 뭬 뮈 믜

배 뱨 베 볘 봐 봬 뵈 붜 붸 뷔 븨

새 섀 세 셰 솨 쇄 쇠 숴 쉐 쉬 싀

아 야 에 예 와 왜 외 워 웨 위 의

재 쟤 제 졔 좌 좨 죄 줘 줴 쥐 즤

채 챼 체 쳬 촤 쵀 최 춰 췌 취 츼

캐 컈 케 켸 콰 쾌 쾨 쿼 퀘 퀴 키

태 턔 테 톄 톼 퇘 퇴 퉈 퉤 튀 티

패 퍠 페 폐 퐈 퐤 푀 풔 풰 퓌 피

해 햬 혜 화 홰 회 훠 훼 휘 희 허

개	걔	게	계	과	괘	괴	궈	궤	귀	긔
개	걔	게	계	과	괘	괴	궈	궤	귀	긔
개	걔	게	계	과	괘	괴	궈	궤	귀	긔

내	냬	네	녜	놔	놰	뇌	눠	눼	뉘	늬
내	냬	네	녜	놔	놰	뇌	눠	눼	뉘	늬
내	냬	네	녜	놔	놰	뇌	눠	눼	뉘	늬

대	댸	데	뎨	돠	돼	되	둬	뒈	뒤	듸
대	댸	데	뎨	돠	돼	되	둬	뒈	뒤	듸
대	댸	데	뎨	돠	돼	되	둬	뒈	뒤	듸

래	럐	레	례	롸	뢔	뢰	뤄	뤠	뤼	릐
래	럐	레	례	롸	뢔	뢰	뤄	뤠	뤼	릐
래	럐	레	례	롸	뢔	뢰	뤄	뤠	뤼	릐

매	먜	메	몌	뫄	뫠	뫼	뮈	뭬	뮈	믜
매	먜	메	몌	뫄	뫠	뫼	뮈	뭬	뮈	믜
매	먜	메	몌	뫄	뫠	뫼	뮈	뭬	뮈	믜

배	뱨	베	볘	봐	봬	뵈	붜	붸	뷔	븨
배	뱨	베	볘	봐	봬	뵈	붜	붸	뷔	븨
배	뱨	베	볘	봐	봬	뵈	붜	붸	뷔	븨

새 섀 세 셰 솨 쇄 쇠 쉬 쉐 쉬 싀

새	섀	세	셰	솨	쇄	쇠	쉬	쉐	쉬	싀
새	섀	세	셰	솨	쇄	쇠	쉬	쉐	쉬	싀

애 얘 에 예 와 왜 외 워 웨 위 의

애	얘	에	예	와	왜	외	워	웨	위	의
애	얘	에	예	와	왜	외	워	웨	위	의

재 쟤 제 졔 좌 좨 죄 줘 줴 쥐 즤

재	쟤	제	졔	좌	좨	죄	줘	줴	쥐	즤
재	쟤	제	졔	좌	좨	죄	줘	줴	쥐	즤

채 챠 체 쳬 촤 쵀 최 춰 췌 취 츼

채	챠	체	쳬	촤	쵀	최	춰	췌	취	츼
채	챠	체	쳬	촤	쵀	최	춰	췌	취	츼

캐 컈 궤 켸 콰 쾌 쾨 퀴 퀘 퀴 키

캐	컈	궤	켸	콰	쾌	쾨	퀴	퀘	퀴	키
캐	컈	궤	켸	콰	쾌	쾨	퀴	퀘	퀴	키

태 턔 테 톄 톼 퇘 퇴 퉈 퉤 퉤 티

태	턔	테	톄	톼	퇘	퇴	퉈	퉤	퉤	티
태	턔	테	톄	톼	퇘	퇴	퉈	퉤	퉤	티

| 파 | 패 | 퍼 | 페 | 파 | 퐤 | 포 | 퍼 | 풰 | 푸 | 피 |

파	패	퍼	페	파	퐤	포	퍼	풰	푸	피
파	패	퍼	페	파	퐤	포	퍼	풰	푸	피

| 해 | 햬 | 혜 | 화 | 홰 | 회 | 훠 | 훼 | 휘 | 희 | 헤 |

해	햬	혜	화	홰	회	훠	훼	휘	희	헤
해	햬	혜	화	홰	회	훠	훼	휘	희	헤

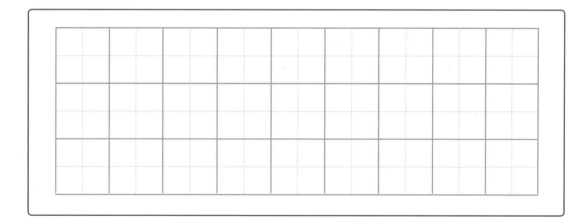

3 | 단어 연습

두 글자 이상의 단어 쓰기를 해 볼 거예요. 정사각 노트에서 벗어나 다른 글자와의 조화를 생각하며 자간을 붙여서 씁니다.

1 | 받침 없는 단어

모음이 옆에 올 때와 아래에 올 때의 높이를 고려하여 연습해 보세요.
글자들을 적당한 너비와 높이로 맞춰 어울릴 수 있도록 의식하면서 써 보세요.
[ㄹ / ㅊ, ㅎ] + 아래에 오는 모음 [ㅗ, ㅛ, ㅜ, ㅠ …]들은 다른 글자보다 키가 조금 더 커져요!

가지	거미	겨우겨우	고구마	고리	고추	
구두	나비	누나	뉴스	다리미	두루미	
두부	도토리	라디오	러시아	로마	마차	
모자	무소	미나리	바다	바지	보리	
비누	사자	시소	수리	스타	아기	어부
오리	요트	우비	이마	자두	주차	차표
치마	초코우유	카드	코미디	쿠키	키즈	
파도	포수	프리지아	피라미	타자	터키	
토시	하루	하마	허수아비	효자	후드티	

받침이 없는 글자 중에서도 모음이 아래에 오는 글자는 키가 더 커집니다.

가지　거미　겨우겨우　고구마　고리　고추

가지	거미	겨우겨우	고구마	고리	고추
가지	거미	겨우겨우	고구마	고리	고추

ㄹ, ㅊ, ㅎ이 아래에 모음을 만나면 키가 더 커져요.

구두　나비　누나　뉴스　다리미　두루미

구두	나비	누나	뉴스	다리미	두루미
구두	나비	누나	뉴스	다리미	두루미

ㅊ, ㅎ처럼 모자쓴 친구들은 키가 더 큽니다.

두부　도토리　라디오　러시아　로마　마차

두부	도토리	라디오	러시아	로마	마차
두부	도토리	라디오	러시아	로마	마차

모자　　무소　　미나리　　바다　　바지　　보리

모자	무소	미나리	바다	바지	보리	
모자	무소	미나리	바다	바지	보리	

비누　　사자　　시소　　수리　　스타　　아기　　어부

비누	사자	시소	수리	스타	아기	어부
비누	사자	시소	수리	스타	아기	어부

오리　　요트　　우비　　이마　　자두　　주차　　차표

오리	요트	우비	이마	자두	주차	차표
오리	요트	우비	이마	자두	주차	차표

치마　초코우유　카드　코미디　쿠키　키즈

치마	초코우유	카드	코미디	쿠키	키즈
치마	초코우유	카드	코미디	쿠키	키즈

파도　포수　프리지아　피라미　타자　터키

파도	포수	프리지아	피라미	타자	터키
파도	포수	프리지아	피라미	타자	터키

토시　하루　하마　허수아비　효자　후드티

토시	하루	하마	허수아비	효자	후드티
토시	하루	하마	허수아비	효자	후드티

2 │ 받침 있는 단어

받침이 있는 단어를 쓸 때는 받침이 없는 글자의 높이를 잘 생각하여 가운데로 중심을 맞춰 써 줍니다.
받침은 시작부분이 너무 앞이거나 끝부분이 밖으로 나가지 않도록 글자의 너비보다 안쪽에 맞춰 써 줍니다.
[ㄹ / ㅊ, ㅎ] + 아래에 오는 모음 [ㅗ, ㅛ, ㅜ, ㅠ, …] + [ㄹ 받침]은 다른 글자보다 키가 조금 더 커져요!
이중모음이 오는 단어들은 자음과 모음의 간격을 적게 주고 초성의 크기를 조절하여 그렇지 않은 단어들과
너비와 높이를 맞춰 써 줍니다.

가득	감사	거울	건강	고민	공부	균형
그림	나봄	난초	노을	누빔	눈솔	뉴욕
느슨	늦장	다슬	단잠	도담	동물	
두근두근	드럼	들기름	라면	라일락		
락킹	럭키	럼주	로열티	롱다리	마음	
만남	멋쟁이	모닥불	목련	뮤지컬	민트	
바람	방글방글	버팀목	범퍼카	보송보송		
빙수	사랑	삼겹살	서점	선물	소망	
쇼핑몰	스릴러	안녕	양보	얼음	연인	
옥탑	용서	운명	윤슬	잔디	정성	종이
주변	줄넘기	지금	징검다리	창문	처음	
첫눈	초록	촛불	축하	출발		

받침이 없는 글자와 받침이 있는 글자의 높이를 함께 생각하면서 가운데로 중심을 맞춰서 써 보세요.

가득	감사	거울	건강	고민	공부	균형
가득	감사	거울	건강	고민	공부	균형
가득	감사	거울	건강	고민	공부	균형

※ 받침은 글자의 너비보다 밖으로 나가지 않도록 써 보세요.

그림	나봄	난초	노을	누빔	눈솔	뉴욕
그림	나봄	난초	노을	누빔	눈솔	뉴욕
그림	나봄	난초	노을	누빔	눈솔	뉴욕

느슨	늦장	다슬	단잠	도담	동물	
느슨	늦장	다슬	단잠	도담	동물	
느슨	늦장	다슬	단잠	도담	동물	

두근두근 드럼 들기름 라면 라일락

두근두근				드럼	들기름		라면	라일락		
두근두근				드럼	들기름		라면	라일락		

락킹 럭키 럼주 로열티 롱다리 마음

락킹	럭키	럼주	로열티	롱다리	마음
락킹	럭키	럼주	로열티	롱다리	마음

만남 멋쟁이 모닥불 목련 뮤지컬 민트

만남	멋쟁이	모닥불	목련	뮤지컬	민트
만남	멋쟁이	모닥불	목련	뮤지컬	민트

바람　방글방글　버팀목　범퍼카　보송보송

바람		방글방글			버팀목		범퍼카		보송보송	
바람		방글방글			버팀목		범퍼카		보송보송	

빙수　사랑　삼겹살　서점　선물　소망

빙수		사랑		삼겹살		서점		선물		소망	
빙수		사랑		삼겹살		서점		선물		소망	

쇼핑몰　스릴러　안녕　양보　얼음　연인

쇼핑몰		스릴러		안녕		양보		얼음		연인	
쇼핑몰		스릴러		안녕		양보		얼음		연인	

옥탑　용서　운명　윤슬　잔디　정성　종이

옥탑	용서	운명	윤슬	잔디	정성	종이
옥탑	용서	운명	윤슬	잔디	정성	종이

주변　줄넘기　지금　징검다리　창문　처음

주변	줄넘기	지금	징검다리	창문	처음
주변	줄넘기	지금	징검다리	창문	처음

첫눈　초록　촛불　축하　출발

첫눈	초록	촛불	축하	출발		
첫눈	초록	촛불	축하	출발		

받침이 없는 글자와 받침이 있는 글자의 키 차이를 생각하며 연습해 보세요.

받침이 있는 글자는 키가 큽니다. 단, 받침이 없는 글자 중에서도

ㅗ, ㅛ, ㅜ, ㅠ 처럼 아래에 오는 모음들이 있는 글자는, 받침이 있는 글자와 키가 비슷해 집니다.

칭찬 카약 캄보디아 컬링 컴퓨터 콜라

클립 킹콩 탁구 텀블러 텃밭 톨스토이

툰드라 특별출연 팥죽 편지 폭포

품앗이 풍경 필름 핑크뮬리 함박웃음

향기 훌라후프 휴지통 흑장미 흔적

따라 써 보세요

칭찬 카약 캄보디아 컬링 컴퓨터 콜라

칭	찬		카	약		캄	보	디	아		컬	링		컴	퓨	터		콜	라
칭	찬		카	약		캄	보	디	아		컬	링		컴	퓨	터		콜	라

클립 킹콩 탁구 텀블러 텃밭 톨스토이

클립		킹콩		탁구		텀블러			텃밭		톨스토이			
클립		킹콩		탁구		텀블러			텃밭		톨스토이			

툰드라 특별출연 팥죽 편지 폭포

툰드라			특별출연				팥죽		편지		폭포			
툰드라			특별출연				팥죽		편지		폭포			

품앗이 풍경 필름 핑크뮬리 함박웃음

품앗이			풍경		필름		핑크뮬리				함박웃음			
품앗이			풍경		필름		핑크뮬리				함박웃음			

향기　훌라후프　휴지통　흑장미　흔적

향기		훌라후프			휴지통		흑장미		흔적		
향기		훌라후프			휴지통		흑장미		흔적		
향기		훌라후프			휴지통		흑장미		흔적		

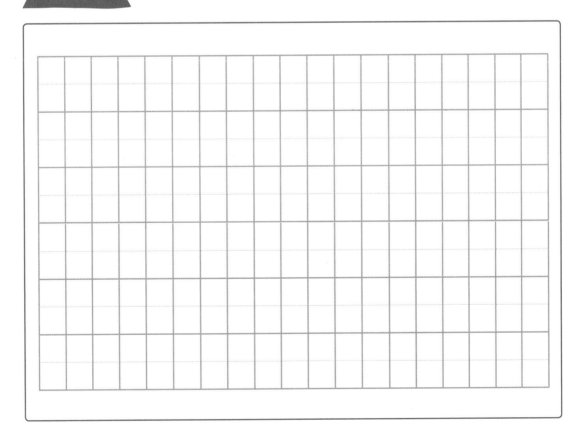

3 | 이중모음 + 쌍자음 + 겹받침

이중모음이나 쌍자음, 겹받침이 있는 글자를 쓸 때는 다른 글자들과의 어울림을 위해 여백과 자음의 크기 등을 조절하고, 너비와 높이를 생각하며 가운데로 중심을 맞춰 써 줍니다. 함께 오는 모음의 위치와 각자 차지하고 있는 글자의 자리를 잘 생각하며 연습해 보세요.

갯벌　　관심　　광복　　냇가　　넥타이　　덴마크

댓글　　랜드마크　　럭카　　맥주　　멧돼지　　뱁새

벨소리　　생활　　센터　　왕관　　월매　　잿빛　　젤리

책방　　첫바퀴　　캘리그라피　　켄트지　　텔레파시

탬버린　　팩트체크　　펭귄　　횡단보도　　흰색

까까머리　　꼬마　　꾸미기　　또띠아　　또치

띠부띠부　　빠삐코　　뼈마디　　뽀뽀　　뿌리

쁘띠　　써니　　쏜가리　　쓰기　　짜조　　쭈쭈바

쯔유　　깜짝　　껌딱지　　꽃길　　꿈결　　끈기

따뜻　　떠돌이별　　똑순이　　뚜껑　　뚝딱이

뜬구름 빵집 뽕나무 뽕망치 뿔소라

삐거덕 쌀국수 쌍꺼풀 쏜살 쑥차

씀씀이 씰스티커 짝꿍 짬뽕 쪽갈비

쫄면 찐빵 낚시 묶음 볶음밥 엮은이

있다 넋두리 품삯 앉다 많다 점잖다

닭죽 붉은노을 흙탕물 삶의현장 젊은이

넓이 물곬 여덟 핥다 읊조리다 속앓이

싫증 가엾다 금값 꺾은선그래프 꾀꼬리

끊다 늦깎이 떡볶이 떫다 뚝배기

띄어쓰기 뜻밖의 빨대 뻥튀기 쓰레기

쓸개 외곬수 찌개

연필로 흐린 글자 위에 먼저 써 보고 그 위에 펜으로 덧쓰면 한 번 더 연습할 수 있어요.
노트나 이면지 등에도 많이 연습해 보세요.

갯벌　관심　광복　냇가　넥타이　덴마크

갯벌	관심	광복	냇가	넥타이	덴마크	
갯벌	관심	광복	냇가	넥타이	덴마크	

댓글　랜드마크　렉카　맥주　멧돼지

댓글	랜드마크	렉카	맥주	멧돼지	
댓글	랜드마크	렉카	맥주	멧돼지	

뱁새　벨소리　생활　센터　왕관　월매

뱁새	벨소리	생활	센터	왕관	월매	
뱁새	벨소리	생활	센터	왕관	월매	

잿빛　젤리　책방　쳇바퀴　캘리그라피

잿빛	젤리	책방	쳇바퀴	캘리그라피		
잿빛	젤리	책방	쳇바퀴	캘리그라피		

켄트지　탬버린　텔레파시　팩트체크

켄트지	탬버린	텔레파시	팩트체크		
켄트지	탬버린	텔레파시	팩트체크		

펭귄　횡단보도　흰색

펭귄	횡단보도	흰색			
펭귄	횡단보도	흰색			

까까머리　　꼬마　　꾸미기　　또띠아　　또치

까까머리				꼬마		꾸미기		또띠아		또치	
까까머리				꼬마		꾸미기		또띠아		또치	

띠부띠부　　빠삐코　　뼈마디　　뽀뽀　　뿌리

띠부띠부				빠삐코		뼈마디		뽀뽀		뿌리	
띠부띠부				빠삐코		뼈마디		뽀뽀		뿌리	

쁘띠　　써니　　솟가리　　쓰기　　짜조　　쭈쭈바

쁘띠		써니		솟가리		쓰기		짜조		쭈쭈바	
쁘띠		써니		솟가리		쓰기		짜조		쭈쭈바	

쯔유 깜짝 껌딱지 꽃길 꿈결 끈기

쯔유		깜짝		껌딱지		꽃길		꿈결		끈기		
쯔유		깜짝		껌딱지		꽃길		꿈결		끈기		

따뜻 떠돌이별 똑순이 뚜껑 뚝딱이

따뜻		떠돌이별			똑순이		뚜껑		뚝딱이			
따뜻		떠돌이별			똑순이		뚜껑		뚝딱이			

뜬구름 빵집 뽕나무 뾰망치 뿔소라

뜬구름		빵집		뽕나무		뾰망치		뿔소라				
뜬구름		빵집		뽕나무		뾰망치		뿔소라				

삐거덕　쌀국수　쌍꺼풀　쏜살　쑥차

삐	거	덕		쌀	국	수		쌍	꺼	풀	
삐	거	덕		쌀	국	수		쌍	꺼	풀	

씀씀이　씰스티커　짝꿍　짬뽕　쪽갈비

씀	씀	이		씰	스	티	커	짝	꿍	짬	뽕
씀	씀	이		씰	스	티	커	짝	꿍	짬	뽕

쫄면　찐빵　낚시　묶음　볶음밥　엮은이

쫄	면		찐	빵		낚	시	묶	음	볶	음
쫄	면		찐	빵		낚	시	묶	음	볶	음

있다　넋두리　품삯　앉다　많다　점잖다

있다		넋두리			품	삯		앉다		많	다		점	잖	다
있다		넋두리			품	삯		앉다		많	다		점	잖	다

닭죽　붉은노을　흙탕물　삶의현장　젊은이

닭	죽		붉은노을				흙	탕	물		삶의현장				젊은	이
닭	죽		붉은노을				흙	탕	물		삶의현장				젊은	이

넓이　물곬　여덟　핥다　읊조리다　속앓이

넓	이		물	곬		여	덟		핥	다		읊	조	리	다		속	앓	이
넓	이		물	곬		여	덟		핥	다		읊	조	리	다		속	앓	이

싫증　　가엾다　　금값　　꺾은선그래프　　꾀꼬리

싫증		가엾다		금값		꺾은	선	그	래	프	꾀	꼬	리
싫증		가엾다		금값		꺾은	선	그	래	프	꾀	꼬	리

끊다　　늦깎이　　떡볶이　　떫다　　뚝배기

끊다		늦	깎이		떡	볶	이		떫다		뚝	배기	
끊다		늦	깎이		떡	볶	이		떫다		뚝	배기	

띄어쓰기　　뜻밖의　　빨대　　뻥튀기　　쓰레기

띄어	쓰	기		뜻	밖의		빨	대		뻥	튀	기	쓰레기
띄어	쓰	기		뜻	밖의		빨	대		뻥	튀	기	쓰레기

쓸개 외곬수 찌개

| 쓸 | 개 | | 외 | 곬 | 수 | | 찌 | 개 | | | | | | | | | |
|---|---|---|---|---|---|---|---|---|---|---|---|---|---|---|---|---|
| 쓸 | 개 | | 외 | 곬 | 수 | | 찌 | 개 | | | | | | | | | |
| | | | | | | | | | | | | | | | | | |

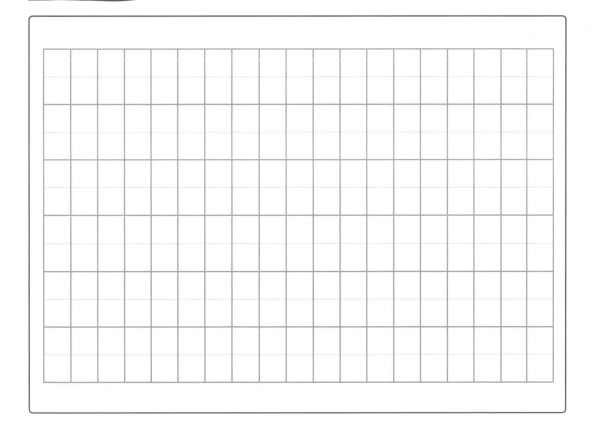

4 | 알파벳 연습

알파벳은 한글처럼 조합하지 않고 나열하여 쓰기 때문에, 큰 변형 없이 기본 모양만을 생각하며
천천히 연습해 보세요. 단, 글자의 너비와 높이가 일정하도록 앞글자를 보면서 통일감을 주며 써야 합니다.
무엇보다 알파벳은 곡선이 많기 때문에 선을 예쁘게 만들어 주는 것이 중요해요.

A B C D E F G H I J K
L M N O P Q R S T U
V W X Y Z

a b c d e f g h i j k
l m n o p q r s t u
v w x y z

1 | 알파벳 대문자 써 보기

모양을 보면서 반듯하게 써 보세요.

A A A

B B B

C C C

D D D

E E E

F F F

G G G

H H H

I I I

J J J

K K K

L L L

M M M

N N N

O O O

P P P

Q Q Q

R R R

S S S

T T T

U U U

V V V

W W W

X X X

Y Y Y

Z Z Z

2 | 알파벳 소문자 써 보기

모양을 보면서 반듯하게 써 보세요.

a a a

b b b

c c c

d d d

e e e

f f f

g g g

h h h

i i i

j j j

k k k

l l l

m m m

n n n

o o o

p p p

q q q

r r r

s s s

t t t

u u u

v v v

w w w

x x x

y y y

z z z

3 | 영어 단어 써 보기

대소문자가 섞인 영어 단어를 반듯하게 써 보세요.

Great Great

Beautiful Beautiful

Shine Shine

Happy Happy

Grace Grace

Rose Rose

Star Star

Awesome Awesome

Melody Melody

Birthday Birthday

Wonderful Wonderful

Delight Delight

Cool Cool

Rainbow Rainbow

Pretty Pretty

Sweet Sweet

Merry Christmas!

Merry Christmas!

Happy New year!

Happy New year!

Congratulations!

Congratulations!

Thank you.

Thank you.

Happy Birthday !

Happy Birthday !

I Love you.

I Love you.

Life is a choice.

Life is a choice.

Good vibes only.

Good vibes only.

Never say never.

Never say never.

Hakuna matata!

Hakuna matata!

Time flies.

Time flies.

We are all growing

We are all growing

Do what you love.

Do what you love.

Today is a gift.

Today is a gift.

Amor fati!

Amor fati!

5 | 숫자 연습

숫자도 영문처럼 조합하지 않고 나열하여 쓰기 때문에, 큰 변형 없이 기본 모양만을 생각하며 천천히 연습해
봅시다. 단, 모든 글자와 마찬가지로 높이와 너비를 맞춰가며 통일감 있게 잘 어울리도록 써 주세요.

1 2 3 4 5 6 7 8 9 0

따라 써 보세요

1 2 3 4 5 6 7 8 9 0 1 2 3 4 5 6 7 8 9 0
1 2 3 4 5 6 7 8 9 0 1 2 3 4 5 6 7 8 9 0
1 2 3 4 5 6 7 8 9 0 1 2 3 4 5 6 7 8 9 0

6 | 라인 노트에 써 보기

라인 노트에, 글자의 모양에 따라 가로 세로의 비율을 고려해 균형감 있게 써 보는 연습을 해 보세요.

새로운 길 - 윤동주

내를 건너서 숲으로

고개를 넘어서 마을로

어제도 가고 오늘도 갈

나의 길 새로운 길

민들레가 피고

까치가 날고

아가씨가 지나고

바람이 일고

나의 길은 언제나

새로운 길

오늘도 내일도

내를 건너서 숲으로

고개를 넘어서 마을로

새로운 길 - 윤동주

새로운 길 - 윤동주

내를 건너서 숲으로

내를 건너서 숲으로

고개를 넘어서 마을로

고개를 넘어서 마을로

어제도 가고 오늘도 갈

어제도 가고 오늘도 갈

나의 길 새로운 길

나의 길 새로운 길

민들레가 피고

민들레가 피고

까치가 날고

까치가 날고

아가씨가 지나고

아가씨가 지나고

바람이 일고

바람이 일고

나의 길은 언제나

나의 길은 언제나

새로운 길

새로운 길

오늘도 내일도

오늘도 내일도

내를 건너서 숲으로

내를 건너서 숲으로

고개를 넘어서 마을로

고개를 넘어서 마을로

7 | 무지 노트에 써 보기

가이드 라인이 없는 무지 노트에 글자를 써 보세요. 단어의 높낮이와 간격, 단어와 단어, 문장과 문장의 연결이 전체적으로 조화로운지 의식하면서 써 보세요.

'반듯한 손글씨', 써 보니 어떤가요?
생각보다 더 힘들고 지루한 과정일수 있어요.
하지만 우리가 이렇게 만난것만으로도
이미 한걸음 더 나아가고 있는 거예요.
그러니 스트레스 받지 말고 즐겁게 연습하기!
충분히 잘 하고 있어요. ⌣
제가 응원할게요 ♡

따라 써 보세요 연필로 흐린 글자 위에 먼저 써 보고 그 위에 펜으로 덧쓰면 한번 더 연습할 수 있어요. 노트나 이면지 등에도 많이 연습해 보세요.

'반듯한 손글씨', 써 보니 어떤가요?

'반듯한 손글씨', 써 보니 어떤가요?

생각보다 더 힘들고 지루한 과정일수 있어요.

생각보다 더 힘들고 지루한 과정일수 있어요.

하지만 우리가 이렇게 만난것만으로도

하지만 우리가 이렇게 만난것만으로도

이미 한걸음 더 나아가고 있는 거예요.

이미 한걸음 더 나아가고 있는 거예요.

그러니 스트레스 받지 말고 즐겁게 연습하기!

그러니 스트레스 받지 말고 즐겁게 연습하기!

충분히 잘하고 있어요. ☺

충분히 잘하고 있어요. ☺

제가 응원할게요♡

제가 응원할게요♡

첫 획, 첫 글자의 중요성 --------------

손처음
이제 모양이나 규칙은 조금 감이 잡히지만 아직도 가이드라인 없이 혼자 쓰려고 하면 글씨 크기가 제각각이거나, 일정하게 가운데로 맞춰서 쭉 써 나가기는 힘든 것 같아요.

시도쌤
그럴 땐 항상 '첫 획, 그리고 첫 글자의 중요성'을 기억해 주세요. 모든 단어나 문장을 쓸 때 맨 처음 긋게 되는 획이 있어요. 만약 첫 획을 길게 그었다면 다음 획도 따라서 길어지고, 그 기다란 획들이 모여 첫 글자가 커지게 됩니다. 반대로 첫 획을 짧게 그었다면 다음 획도 따라서 짧아지고, 그 짧은 획들이 모여 작은 첫 글자가 나오지요. 어떤 의도를 가지고 일부러 크기와 너비를 조절하는 경우가 아니라면, 첫 글자 다음에 오는 글자들은 모두 그에 맞는 일정한 크기와 너비로 끝까지 써 나가야 합니다.

이렇게 첫 획, 그리고 첫 글자는 우리가 완성하고자 하는 단어나 문장의 기준이 됩니다. 그 기준에 따라 첫 글자의 중심으로부터 보이지 않는 선이 있다고 생각하고, 뒤이어 오는 글자들의 크기, 너비, 높이를 조절해 가며 전체적으로 통일감 있게 글씨를 써 주는 것이 좋습니다.

막상 첫 글자를 쓰기 시작하면 까맣게 잊기 쉬우니 뭐든 적응할 때까지는 훈련이 필요합니다. 그런 의미에서, 다시 연습 모드!

반듯한 손글씨로 힐링 문장 필사하기

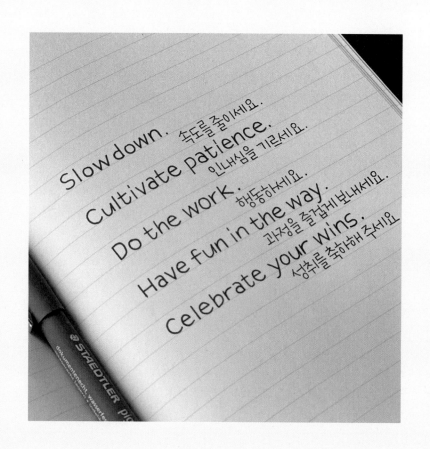

Slow down.

속도를 줄이세요.

Slow down.

속도를 줄이세요.

Have fun in the way.

과정을 즐겁게 보내세요.

Have fun in the way.

과정을 즐겁게 보내세요.

Love your flaws.

당신의 결점을 사랑하세요.

Love your flaws.

당신의 결점을 사랑하세요.

You are worthy.

당신은 가치 있습니다.

You are worthy.

당신은 가치 있습니다.

You are loved.
당신은 사랑받고 있어요.

You are loved.
당신은 사랑받고 있어요.

Do it every day.
매일 실천하세요.

Do it every day.
매일 실천하세요.

Cultivate patience.
인내심을 기르세요.

Cultivate patience.
인내심을 기르세요.

Celebrate your wins.
성취를 축하해 주세요.

Celebrate your wins.
성취를 축하해 주세요.

It's okay to have bad days.

별로인 날들이 있어도 괜찮습니다.

It's okay to have bad days.

별로인 날들이 있어도 괜찮습니다.

Your life is perfect the way it is.

당신의 삶은 있는 그대로 완벽합니다.

Your life is perfect the way it is.

당신의 삶은 있는 그대로 완벽합니다.

Do the work.

행동하세요.

Do the work.

행동하세요.

You have your own timing.

당신의 타이밍이 있어요.

You have your own timing.

당신의 타이밍이 있어요.

멋진 손글씨
펜 캘리그라피

시도쌤

처음님. 어느 정도 손글씨 연습을 했으니 '캘리그라피'도 도전해 보실래요?

손처음

캘리그라피라…! 많이 들어보긴 했지만, 제가 그렇게 멋진 글씨를 쓸 수 있을까요.

시도쌤

캘리그라피라고 하는 글씨체가 너무 다양해서 막막한데다, 글씨를 '잘 쓰는' 사람들만이 할 수 있는 분야라는 생각이 들 거예요. 저의 경우는 어려서부터 손글씨 쓰는 것을 좋아해 '캘리그라피'라는 것에 자연스럽게 관심을 갖고 접하게 된 것이지, 그 시작은 그냥 독학(?)이었어요.

손처음

손글씨를 쓰다 보니 관심이 생기긴 했는데 저도 캘리그라피를 쓸 수 있을까요?

시도쌤

그럼요! 먼저 간단히 설명해 드릴게요. 국립국어원에서는 캘리그라피를 멋글씨 또는 멋글씨 예술이라고 순화하여 부르기로 했습니다. 쉽게 풀이하면 '(멋진)글자 예술'이네요. 흔히 예술에는 정답이 없다고 하니 캘리그라피도 마찬가지일 텐데요, 각자의 개성과 디자인 요소를 결합해 서체들을 자유롭게 변화시킬 수 있다는 점에서, 판본체·궁서체와 같은 정확한 원칙이 있는 전통 서예와는 구분이 된답니다.

손처음

그렇군요! 일단 말은 쉬워졌는데 예술, 개성, 디자인, 자유… 어쩐지 더 막막해진 것 같아요.

시도쌤

그럼 이렇게 생각해 볼까요? 정답은 없지만, 방법은 반드시 있다고! 이번에는 우리가 가지고 있는 손글씨에 여러 감성과 디자인 요소들을 더해 멋진 캘리그라피로 표현할 수 있는 몇 가지 방법을 살펴보고, 그것을 바탕으로 실전 연습도 해 볼게요. 반듯한 손글씨를 통해 배운 것들도 어느 정도 적용할 수 있으니, 글씨 연습의 연장이라고 생각하면 좋으실 거예요.

손처음

정말 설레요! 참, 지금 당장 화선지랑 붓이 없는데 어떻게 캘리그라피를 시작하죠?

1 | 펜으로 시작하는 캘리그라피

캘리그라피라고 하면, 많은 분들이 서예와 유사한 '붓'으로 쓰는 글씨를 떠올리시는데요. 사실 글씨를 쓸 수만 있다면 다양한 도구들을 캘리그라피에 활용할 수 있어요. 꼭 필기도구가 아닌, 나무젓가락이나 면봉 같은 걸로도요. 이렇게 캘리그라피는 큰 준비를 필요로 하지 않습니다.

꾸준하게 글씨를 연습할 각오를 바탕으로, 일상 속에 녹아 있는 친숙한 재료들이 곧 좋은 도구가 될 수 있다는 것만 아신다면 누구나 바로 시작할 수 있어요. 저는 주로 펜을 이용한 캘리그라피를 하고 있기 때문에, 이번 수업에서도 간편한 펜 위주의 도구들을 소개해 드리려고 합니다.

연필 또는 색연필

연필은 앞서 반듯한 손글씨 연습 도구로도 소개드렸지만, 캘리그라피에도 쓰임이 좋은 도구 중 하나입니다. 연필에 색이 더해진 색연필도 좋은 도구예요. 선을 그을 때 질감이 잘 표현되기 때문에 일반 펜과는 또 다른 느낌을 낼 수 있습니다.

모나미 플러스펜

가느다란 선으로 아련하거나 날렵한 글씨, 또는 작은 크기의 글씨들을 쓰기에 좋습니다. 친숙하고 가격도 저렴하지만 수성이라는 특징 덕분에 그림을 못 그리는 똥손(?)들도 간단한 수채화 표현을 하기에 어려움이 없는, 아주 가성비 좋은 도구입니다.

사인펜

사인펜도 가성비 좋은 도구인데요. 길들여질수록 펜촉이 살짝 뭉툭해지면서 손의 힘에 따라 적당한 필압 조절도 가능합니다. 평범한 것 같지만 의외로 자주 손이 간답니다.

네임펜

사인펜보다는 살짝 거친 질감을 가지고 있습니다. 유성이기 때문에 종이 외에 좀 더 다양한 곳에 쓸 수 있다는 장점도 있지요. 힘을 주는 부분에 점이 찍혀버리거나 얇은 종이 뒷면에 묻어난다는 단점이 있습니다.

포스카 마카

제가 자주 사용하는 도구입니다. 포스카 마카는 굵기가 다양하며, 페인트 마카라는 성격답게 쨍한 발색의 컬러들이 너무나 예쁘고 종이는 물론 유리, 투명 필름, 아크릴, 플라스틱, 나무 등 글씨를 쓸 수 있는 범위가 넓어 여기저기 활용하기 좋습니다.

펜텔 붓터치 사인펜

평소 브러시 타입의 도구를 많이 사용하진 않지만, 가끔씩 붓으로 쓴 느낌이 필요할 때 꼭 찾는 펜입니다. 이름은 사인펜이지만 펜촉이 마치 작은 붓처럼 생겼고 탄력이 있어 단단한 질감의 펜들과는 또 다른 표현을 하기 좋아요. 실제로 펜 캘리그라피를 처음 접하는 수강생들도 대부분 부담 없이 잘 사용하는 도구입니다.

1 | 도구를 잘 선택해야 하는 이유

앞서 제가 자주 사용하는 도구들을 소개해 드렸어요. 평소에 쉽게 접할 수 있는 이런 필기 도구들이 멋진 캘리그라피의 재료가 된다니 좋은 취미가 아닐 수 없지요. 하지만 이 도구들이 과연 모든 면에서 좋다고 말할 수 있을까요?

| 글자 크기에 맞는 도구 선택 |

가느다란 펜으로 큰 글씨를 쓰면 선의 미세한 흔들림이나 모양이 적나라하게 드러나면서 자칫 '서툴고 못난 글씨'처럼 보일 수 있어요. 그와 반대로, 굵은 펜으로 작은 글씨를 쓰면 획과 획이 뭉쳐서 형태를 잘 알아볼 수 없는 글씨가 됩니다.

| 분위기에 맞는 도구 선택 |

같은 서체를 쓰더라도 어떤 도구로 썼느냐에 따라 분위기가 달라질 수 있어요. 단정하거나 귀여운 분위기의 서체는 끝이 뭉툭하고 동글동글한 도구가, 날렵하거나 아련한 분위기의 서체는 끝이 가늘고 필압의 조절이 용이한 도구가 어울릴 수 있어요.

동글동글해 - 동글동글해

아련아련해 - 아련아련해

다양한 수강생분들과 수업을 진행하면서 여러 필기구들을 추천드리긴 하지만, 사실 처음부터 선택지가 너무 많은 것은 글씨 연습에 그리 도움이 되진 않더라고요(물론 문구류에 대한 물욕은 채울 수 있습니다 ㅎㅎ). 평소 손글씨가 힘이 있고 각진 모양에 가까운 분들은 주로 종이와 적당한 마찰이 있는 단단하고 거친 질감의 필기구를 썼을 때 그 시작이 안정적일 수 있고, 동글동글 귀여운 모양에 가까운 분들은 부드러운 볼펜이나 브러시 타입의 필기구가 편하실 수 있어요. 각자 습관에 맞게 손에 착 감기는 도구들로 먼저 예쁜 글씨에 대해 이해하고 연습한 이후에 다른 생소한 도구들로도 천천히 시도해 보시면 더 오래, 즐겁게 글씨 연습을 이어나갈 수 있으실 거예요. 안 그래도 어색한 글씨 연습인데 필기구까지 잘 맞지 않는다면 말씀 안 드려도 아시겠지요? 노잼!

물론 좋은 글씨를 갖고 있는 사람들이라면 어떤 도구를 사용하든 예쁘게 보이겠지만, 때에 따라, 목적에 따라 도구를 잘 선택해서 쓴다면 훨씬 더 멋진 결과물이 나온답니다.

자, 여기까지 많은 사람들을 심쿵하게 만들 캘리그라피 무기가 준비되셨다면, 본격적으로 전투태세를 갖춰보도록 하겠습니다.

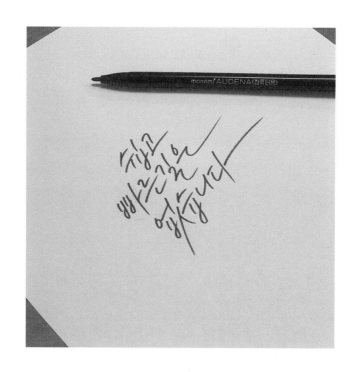

2 | 멋진 글씨를 위한 한 끗 차이의 마법

캘리그라피는 글씨를 멋지게 디자인하고, 감성을 잘 표현할 수 있다는 점에서 일반적인 손글씨(쓰는 행위)와는 조금 다른 성격을 가집니다. 하지만 '그냥 멋만 부린' 캘리그라피는 오히려 멋이 없을 수도 있어요. 어떤 형태로 멋을 부려야 좋을지 모르겠다면 아래의 방법들을 참고해 보세요. 딱 한 끗 차이의 변화가, 평범한 글씨에 마법을 부려줄 거예요.

| 도구의 탐색은 필수 |

같은 도구로 선을 긋더라도 필압에 따라 다른 느낌의 글씨를 쓸 수 있어요. 도구마다 각자의 특성이 있으니, 그에 맞는 다양한 선의 표현을 해 보는 것이 좋습니다. 도구를 선택하셨다면 다음 내용처럼 선을 그려보면서 탐색해 보세요.

| 기울기를 동일하게 |

첫 획, 첫 글자를 기준으로 마지막 글자까지 동일한 기울기를 주면 훨씬 통일감 있는 단어나 문장을 완성할 수 있습니다.

가로획, 세로획의 각 **기울기를 일정**하게

ㄱ ㄴ ㄷ ㄹ ㅏ ㅑ ㅓ ㅕ

| 자리가 자음의 모양을 만든다 |

앞서 '반듯한 손글씨'를 쓸 때도 알려드렸던 팁 중 하나이지요. 같은 색으로 표시한 글자들을 참고하여 자음들의 위치가 어디냐에 따라, 또 어떤 모음을 만나느냐에 따라 자음의 모양을 달리 만들어 보세요.

너를 사랑해
그 마음이 참 좋아
따뜻한 말 한마디가 고마워

| 공간과 간격이 주는 힘 |

한 글자 안에서는 획 사이에 적당한 공간과 일정한 간격을 주어 여유와 통일감을 주되, 다른 글자들과는 테트리스 게임하듯 꼭꼭 끼워 맞춰 보세요. 가독성이 훨씬 좋아질 거예요.

(X)
불필요한 **공간**이 너무 많이 **생기지 않게**,
받침이 있는 글자의 모음은 너무 **길지 않게**

(X)
획 사이의 **간격**이 제각각이지 않게

(O)
기울기, 공간, 간격 **일정!**

글자와 글자 사이는
획끼리 부딪치지 않는 선에서 **가깝게**

| 글자에도 표정이 있답니다 |

단어나 문장이 갖고 있는 분위기에 맞도록 써 보세요.
- 초성으로 오는 자음들, 그리고 동그라미의 크기가 커질수록 귀여운 분위기가 됩니다.
- 직선이 많을수록 차갑고 날카롭고, 곡선이 많을수록 유연한 이미지가 됩니다.

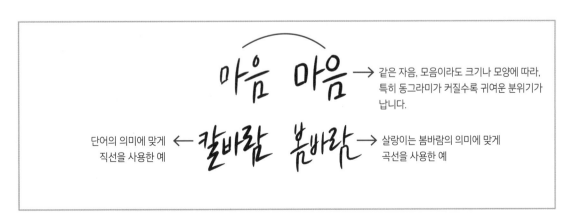

→ 같은 자음, 모음이라도 크기나 모양에 따라,
특히 동그라미가 커질수록 귀여운 분위기가
납니다.

단어의 의미에 맞게 ← 직선을 사용한 예

→ 살랑이는 봄바람의 의미에 맞게
곡선을 사용한 예

| 유유상종 ; 글자의 모양과 크기는 비슷하게 |

특별히 강조해야 하는 글자가 아니라면, 처음부터 끝까지 같은 모양과 크기의 글자들로 단어나 문장을 완성해 주는 것이 훨씬 보기에 좋습니다.

넌 결국 해 낼거야 (O)

넌 결국 해 낼거야 (X)

캘리그라피라고 해서 그저 손이 가는대로 자유롭게 쓰기만 하면 되는 건줄 알았는데,
막상 이렇게 보니 또 다시 생각할 것이 많아집니다. 하지만! 자유로움 속에는 어느 정도의 통제가 있어야 합니다.
'느낌대로 멋지게 쓰세요'라고만 하는 것은 자유를 드리는 것이 아닌, '방관'이지요.

여기까지 저는 처음님께 '글자가 잘 읽히면서 예쁘게 보일 수 있는' 가이드를 모두 제시해 드렸습니다.
이제 연습을 통해, 그 속에서 스스로에게 맞는 답을 천천히 찾아가 보자고요!

 ## 시도쌤의 격려 --------------------------

여러분들이 저와 다르게 표현한 결과물에 대해 절대 '나쁘다' 또는 '틀렸다'고 할 수 없습니다. 그리고 똑같이 잘 따라 썼다고 해서 그것 또한 꼭 정답이라고 할 수 없어요. 앞서 반듯한 손글씨를 배울 때처럼, 사람마다 가진 습관이나 스타일이 다르고 무엇보다 캘리그라피에는 확실한 정답이 없기 때문입니다. 이것은 곧! 우리 모두가 완벽하게 '똑같지 않다고 해서' 좌절하지 않아도 되는 이유이기도 합니다. 그러니 항상 편한 마음으로 시작해 보아요!

다음은 실제 수강생의 글씨 변화입니다.

before

after

3 | 기본 글자 연습

1 | 모음 써 보기

모음은 모두 직선으로 이루어져 있기 때문에, 자음을 연습하기 전 모음의 모양과 더불어 선 연습을 하기에 좋습니다.
도구의 필압 조절을 병행하면서 일정한 기울기, 간격을 생각하며 연습해 보세요.

| 동일한 필압으로 선을 그었을 때 |

따라 써 보세요

ㅏ ㅑ ㅓ ㅕ ㅗ ㅛ ㅜ ㅠ ㅡ ㅣ ㅐ ㅒ ㅔ ㅖ

따라 써 보세요

ㅏ ㅑ ㅓ ㅕ ㅗ ㅛ ㅜ ㅠ ㅡ ㅣ ㅐ ㅒ ㅔ ㅖ

ㅏ ㅑ ㅓ ㅕ ㅗ ㅛ ㅜ ㅠ ㅡ ㅣ ㅐ ㅒ ㅔ ㅖ

2 | 자음 써 보기

도구의 필압을 조절하면서, 자음의 위치에 따른 변형(ㄹ, ㅁ, ㅅ, ㅈ, ㅊ)과 함께 일정한 기울기, 간격 등을 생각하며
연습해 보세요.

| 동일한 필압으로 선을 그었을 때 |

따라 써 보세요

ㄱㄴㄷㄹㄹㅁㅁㅂㅅㅅㅅㅇ
ㅈㅈㅈㅊㅊㅊㅋㅌㅍㅎ

따라 써 보세요

4 | 단어 연습

한글 단어를 멋진 캘리그라피로 써 볼 거예요. 단어를 쓸 때는 글자의 일정한 기울기와 간격, 받침 등을 생각하며
연습해 보세요.

키가 큰 글자끼리 붙는 단어는 지나치게 길어지지 않도록
높이를 조절해 줍니다.

받침이 없는 글자는 모음의 키가 너무 커지지 않도록 주의
합니다.

'ㅘ, ㅝ …' 같은 모음에 받침이 올 경우 넓적해지지 않도록
모음 사이에 공간을 활용해 줍니다.

자음과 모음의 간격이 너무 넓거나 좁아지지 않도록 조절
해 줍니다.

겹받침은 먼저 오는 받침이 뒤에 오는 받침을 방해하지 않
도록 적당한 모양으로 써 줍니다.

획끼리 부딪치지 않도록 자음의 모양을 조절하고, 받침이
올 수 있도록 공간을 마련해 줍니다.

1 | 받침이 있는 글자를 쓸 때

받침은 전체적으로 답답해 보이지 않도록 글자의 중심에서 부터 시작해 바깥쪽으로 쓰며 리듬감을 더해 줍니다.

2 | 단어 써 보기

연필로 흐린 글자 위에 먼저 써 보고 그 위에 펜으로 덧쓰면 한 번 더 연습할 수 있어요.
노트나 이면지 등에도 많이 연습해 보세요.

구름 하늘 바람 맑은 따뜻 흐림

구름 하늘 바람 맑은 따뜻 흐림

구름 하늘 바람 맑은 따뜻 흐림

환희 기쁨 슬픔 행복 축하 시작

환희 기쁨 슬픔 행복 축하 시작

환희 기쁨 슬픔 행복 축하 시작

오늘 내일 마음 값자 꽃길 건강

오늘 내일 마음 값자 꽃길 건강

오늘 내일 마음 값자 꽃길 건강

대박 앞날 봄 여름 가을 겨울

대박 앞날 봄 여름 가을 겨울

대박 앞날 봄 여름 가을 겨울

5 | 문장의 배치와 연습

1 | 한 줄 문장

반듯한 손글씨와 마찬가지로, 한 줄 문장을 쓸 때는 늘 첫 글자를 기준으로 보이지 않는 선이 있다고 생각하고 가운데로 중심을 맞춰 써 나갑니다. 글자의 간격이 좁아지더라도, 중요하거나 강조하고 싶은 글자나 단어들을 굵게 또는 크게 표시하고 나머지 글자들을 작게 표현해 주면 그것만으로도 띄어쓰기 한 것 같은 효과를 낼 수 있습니다.

같은 도구로 선을 긋더라도 필압에 따라 다른 느낌의 글씨를 쓸 수 있어요. 도구마다 각자의 특성이 있으니, 그에 맞는 다양한 선의 표현을 연습해 보는 것이 좋습니다.

처음부터 끝까지 동일한 힘으로 끊어서 쓴 것

획의 끝부분에서 힘을 빼서 속도감을 준 것

같은 글자가 문장에서 반복된다면 한 글자는 높이를 조절하여 강조하고 마지막 글자의 모음이나 받침은 의도적으로 길게 빼주면 단조로움을 피하고 좀 더 리듬감 있는 문장을 쓸 수 있습니다.

너는 늑대로 빛난당—

| 한 줄 문장 쓰기 |

간단한 한 줄 문장의 캘리그라피를 써 보면서 표현력을 키워보세요.

날마다 좋은날

소중한건 곁에있어

조금 천천히 가도돼

그럴수도 있어

난 널 응원해

너의 달이 되어줄게

언제나 내가있어

하고싶은거해요

햇살좋은날

너에게간다—

매일 널 생각해

아프지말아요

잠시 쉬었다가요

커피한잔할래요

충분히 잘하고 있어요

연필로 흐린 글자 위에 먼저 써 보고 그 위에 펜으로 덧쓰면 한 번 더 연습할 수 있어요.
노트나 이면지 등에도 많이 연습해 보세요.

날마다좋은날

햇살좋은날

날마다좋은날

햇살좋은날

소중한건 곁에있어

너에게간다—

소중한건 곁에있어

너에게간다—

조금 천천히 가도돼

매일 널생각해

조금 천천히 가도돼

매일 널생각해

그럴수도 있어

그럴수도 있어

아프지말아요

아프지말아요

난 널 응원해

난 널 응원해

잠시 쉬었다가요

잠시 쉬었다가요

너의 달이 되어줄게

너의 달이 되어줄게

커피 한잔 할래요

커피 한잔 할래요

언제나 내가 있어

언제나 내가 있어

충분히 잘하고 있어요

충분히 잘하고 있어요

하고 싶은거해요

하고 싶은거해요

2 | 긴 문장

긴 문장을 쓸 때는 문맥에 맞는 위치에서 끊어 준 다음, 아래에 생기는 공간에 따라 글자의 크기를 조절하여
한 덩어리의 형태로 배치해 줍니다. 상황에 맞게 사방의 여백을 활용해 주어도 좋습니다.

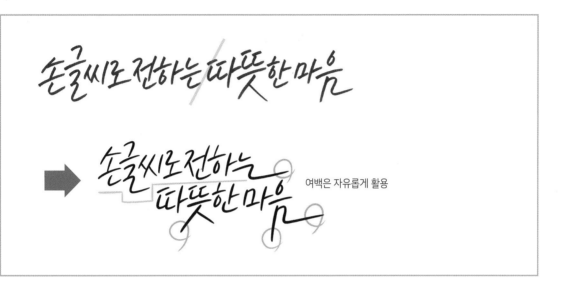

여백은 자유롭게 활용

| 긴 문장 써보기 |

당신이있어
어제보다좋은오늘

당신이있어
어제보다좋은오늘

너의 잠재력은
무한대란다

너의 잠재력은
무한대란다

그대와 함께하는
사랑스런날

그대와 함께하는
사랑스런날

소중히하는것만큼
소홀히하지말것

소중히하는것만큼
소홀히하지말것

오늘이라는
찬란한순간

오늘이라는
찬란한순간

지나간것은
지나간대로

지나간것은
지나간대로

수고했어요,
오늘도 굿나잇

수고했어요,
오늘도 굿나잇

네가 어떤 모습이든
응원할게 :)

네가 어떤 모습이든
응원할게 :)

너의 매일이
기뻤으면해

너의 매일이
기뻤으면해

온전히 나를 위해
살아갈것

온전히 나를 위해
살아갈것

이제는당신이
꽃필차례입니다—

이제는당신이
꽃필차례입니다—

연습해 보세요

긴 문장은 여러 번 끊어서 문장의 배치를 바꿔주면 또 다른 분위기의 캘리그라피를 쓸 수 있어요.

(pp.123~129의 가로로 두 줄로 쓴 느낌과 비교해 보세요!)

연필로 흐린 글자 위에 먼저 써 보고 그 위에 펜으로 덧쓰면 한 번 더 연습할 수 있어요.
노트나 이면지 등에도 많이 연습해 보세요.

너의
잠재력은
무한대란다

너의
잠재력은
무한대란다

그대와
함께하는
사랑스런
날

그대와
함께하는
사랑스런
날

오늘이라는
찬란한
순간

오늘이라는
찬란한
순간

소중히
하는것만큼
소홀히
하지말것

소중히
하는것만큼
소홀히
하지말것

온전히
나를위해
살아갈것

온전히
나를위해
살아갈것

네가
어떤모습이든
응원할게 ⌣

네가
어떤모습이든
응원할게 ⌣

수고
했어요,
오늘도 ☾
굿나잇

수고
했어요,
오늘도 ☾
굿나잇

너의
매일이
기뻤으면해

너의
매일이
기뻤으면해

이제는
당신이
꽃필
차례
입니다—

이제는
당신이
꽃필
차례
입니다—

스마트폰으로 뚝딱!
나만의 배경화면 만들기

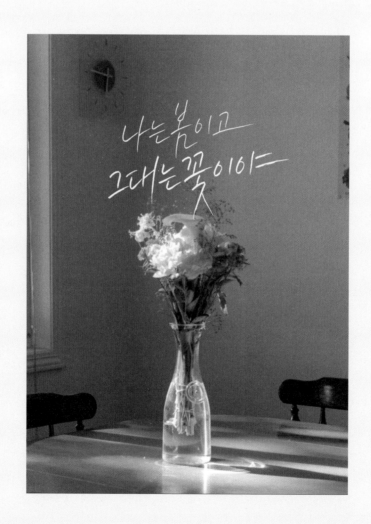

계절에 맞는 다양한 문장과 이미지로 나만의 스마트폰 배경화면을 만들어 보세요.

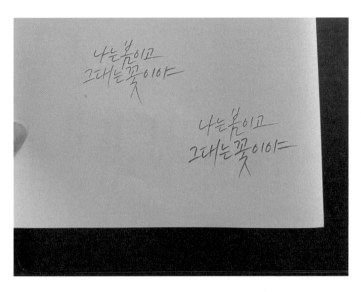

1 깨끗한 흰 종이에 원하는 글귀를 캘리그라피로 멋지게 쓰고,
글씨에 그림자와 왜곡이 생기지 않도록 사진을 촬영합니다.

2 스마트폰에서 '감성공장' 앱을 다운로드하여
설치한 후 실행하세요

3 '배경사진 선택'을 눌러 자신의
사진첩에서 원하는 사진을 불러옵니다.
내가 쓴 캘리그라피가 들어갈 여백이 있는 사진이 좋아요.

4 이번에는 ❶ '캘리그라피 선택'
을 눌러 ❷ '갤러리에서 선택'
하여 미리 촬영해 놓은 캘리그라피
글귀를 불러오세요.
아래의 ❸ '합성하기'를 눌러 편집화
면으로 넘어갑니다.

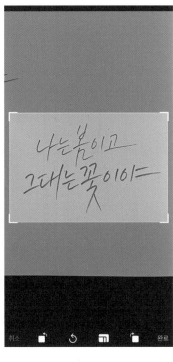

5 아래 자르기 툴을 선택해서 필요한 글씨 부분만 조절하여 편집해 줍니다.

사진 분위기와도 어울리도록 아래 메뉴 중 Color를 선택해서 글씨 색깔도 자유롭게 바꿔주세요.

TIP 안드로이드폰은 상단의 '자르기'를 한 번 더 눌러주면 글씨 편집이 완료됩니다. 글자 색을 변경하려면 검정, 하양, 컬러탭을 누르면 됩니다.

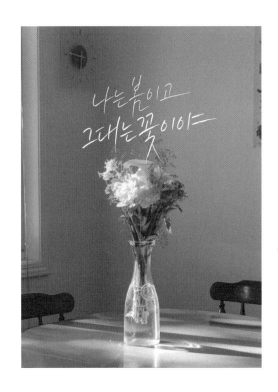

6 나만의 배경화면 완성!

화면 오른쪽 상단의 (SAVE)를 눌러 저장한 후 바탕화면으로 지정하거나 지인과 공유해 보세요.

TIP 안드로이드폰은 상단의 'V' 버튼을 누르면 갤러리에 자동 저장됩니다.

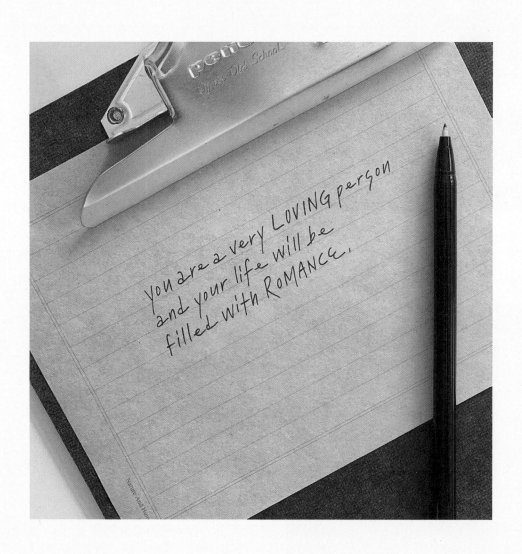

LESSON 3

휘뚜루마뚜루 활용하기좋은
영문CALLIGRAPHY

한글 캘리그라피를 배웠으니 이제 영문 캘리그라피도 배워볼까요.

한글 캘리그라피가 마음처럼 잘 써지지는 않았지만 재미있는 것 같아요. 영문 캘리그라피도 할 수 있을까요?

꾸준히 연습하시면 실력이 더욱 향상될 거예요. 영어는 한글처럼 조합해 만드는 글자가 아니라 알파벳이 나열되는 대로 단어나 문장이 만들어지잖아요. 그 말은 곧, 알파벳만 잘 써도 예쁜 영문 캘리그라피를 완성할 수 있다는 것이니 한번 도전해 보세요.

어렵고 긴 문장이 아니라, 실생활에 활용하기 좋은 단어와 문장으로 구성하였으니 재미있게 배울 수 있을 거예요.

화려하진 않지만 쉽고 간단한 방법으로 써 보는 영문 캘리그라피, 우리 한 번 친해져 봅시다!

U 사실 영문 캘리그라피는 ----------

한글 캘리그라피가 전통 서예와 구분이 되듯, 영문 캘리그라피 또한 고딕·이탤릭·로만캐피탈·카퍼플레이트 등의 전통 영문 캘리그라피와 개성과 디자인 요소를 더해 획을 만들고 자유롭게 표현하는 모던 영문 캘리그라피로 나뉩니다.

친해지자고 해 놓고 어쩐지 더 복잡한 이름들을 이야기 해 드려 송구합니다.

그래서 저는! 전통이나 모던과는 살짝 거리가 있지만, 그저 여기저기 쓰기에 간편하고 캐주얼한 영문 캘리그라피를 알려 드리겠습니다. 평범한 듯 평범하지 않으면서 여기저기 활용하기에 좋은 영문 캘리그라피, 이제 시작해 볼까요.

1 | 알파벳 연습

알파벳의 기본 모양에 충실하면서도 약간의 기울기와 변화, 글자 사이를 자연스럽게 이어줄 꾸밈 요소가 있으니,
글자를 따라 써 보면서 느낌을 알아가 보세요. 알파벳에는 곡선이 많기 때문에
선이 예쁘게 나올 수 있도록 글자의 모양을 '천천히' 만들어 주세요.

A B C D E F G H I
J K L M N O P Q R
S T U V W X Y Z
a b c d e f g h
i j k l m n o p
q r s t u v w
x y z

1 | 알파벳 대문자 써 보기

A A A

B B B

C C C

D D D

E E E

F F F

G G G

H H H

I I I

J J J

K K K

L L L

M M M

N N N

O O O

P P P

Q Q Q

R R R

S S S

T T T

U U U

V V V

W W W

X X X

Y Y Y

Z Z Z

2 | 알파벳 소문자 써 보기

a a a

b b b

c c c

d d d

e e e

f f f

g g g

h h h

i i i

j j j

k k k

l l l

m m m

n n n

o o o

p p p

q q q

r r r

s s s

t t t

u u u

v v v

w w w

x x x

y y y

z z z

2 | 단어 연습

이제 영문 대소문자가 합쳐진 단어의 연습입니다. 글자의 모양과 간격을 잘 살펴봐 주세요.
소문자를 쓸 때는 글자 사이를 어느 정도 연결한 것처럼 자연스럽게 써 주는 것이 좋습니다.

Great Beautiful Shine

Happy Grace Rose

Star Awesome Melody

Birthday Wonderful

Delight Cool Rainbow

Pretty Sweet

Great Beautiful Shine

Great Beautiful Shine

Happy Grace Rose

Happy Grace Rose

Star Awesome Melody

Star Awesome Melody

Birthday Wonderful

Birthday Wonderful

Birthday Wonderful

Delight Cool Rainbow

Delight Cool Rainbow

Delight Cool Rainbow

Pretty Sweet

Pretty Sweet

Pretty Sweet

3 | 한 줄 문장 연습

한 줄 문장을 써 보면서 더욱 자연스러워질 수 있도록 연습해 보세요. 앞에서도 강조했지만 소문자는 어느 정도 연결한 것처럼 써 주는 것이 좋습니다. 이제 가이드라인 없이, 간격과 모양을 생각하며 써 봅시다.

I love you

Life is a choice

Good vibes only

Never say never

Hakuna Matata

Time flies

Amor fati

We are all growing

Do what you love

Today is a gift

I Love you Life is a choice

I Love you Life is a choice

Good vibes only Never say never

Good vibes only Never say never

Hakuna Matata Time flies

Hakuna Matata Time flies

Amor fati

Amor fati

We are all growing

We are all growing

Do what you love

Do what you love

Today is a gift

Today is a gift

소중한 이들에게 전하는 일상:
with 영문 캘리그라피

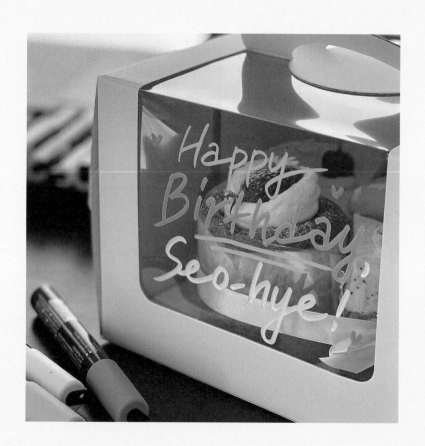

I
LOVE
YOU
♡

I
LOVE
YOU
♡

Merry
Christmas
&
Happy
New
Year

Merry
Christmas
&
Happy
New
Year

Thank
you

Thank
you

Congratulations!

Congratulations!

Will
you
Marry
me
? 💗

Will
you
Marry
me
? 💗

"
DO
WHAT
YOU
LOVE
"

"
DO
WHAT
YOU
LOVE
"

DO
it
EVERY
DAY!

DO
it
EVERY
DAY!

you
have
your
own
Timing

you
have
your
own
Timing

OWN
YOUR
BEAUTY

OWN
YOUR
BEAUTY

CHERRY
BLOSSOM

CHERRY
BLOSSOM

SUMMER
VACATION

Autumn
Leaves

SUMMER
VACATION

Autumn
Leaves

Let it
SNOW

Let it
SNOW

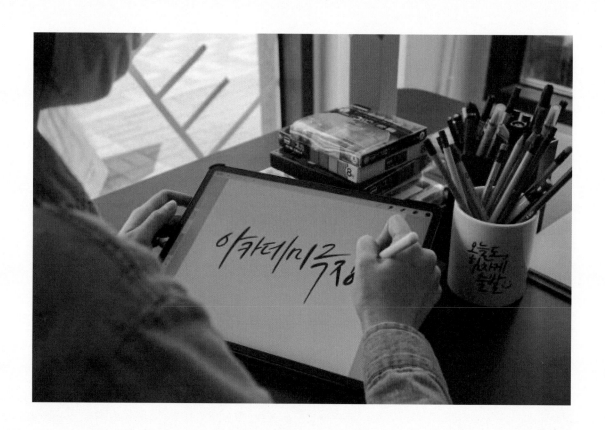

"요즘 대세는
디지털"

iPad
Calligraphy로
나만의 감성굿즈 만들기

 시도쌤

오, 처음님! 아이패드가 있으시군요! 요즘 대세는 디지털 캘리그라피인데.

 손처음

손글씨를 배우면서 이것저것 찾아보니까 사진 위에 쓴 캘리그라피 이미지가 많이 보이더라고요! 그런 게 디지털 캘리그라피인가요? 종이에 쓰는 것과 또 다른 매력이 있을 것 같아요.

 시도쌤

맞아요. 디지털 캘리그라피란, 말 그대로 태블릿 PC 등을 이용해 손글씨를 쓴 후 그 결과물을 '디지털화' 하는 것을 이야기합니다. 저도 그렇지만 요즘은 대부분 디지털 캘리그라피를 병행하고 계시더라고요. 빠르게 변화하는 트렌드에 맞게 캘리그라피도 점점 진화하고 있는 것 같아요.

 손처음

그런데 왕초보도 할 수 있을까요? 저는 디자이너도 아닌데...

 시도쌤

에이, 저도 미술이나 디자인과는 전혀 상관없는 이공계열 전공자예요. 게다가 제대로 된 글씨라 함은 반드시 종이에만 써야 한다고 생각해 왔지요. 그러다 처음님이 보신 것처럼 SNS나 유튜브를 통해 많은 디자이너 분들이 아이패드 드로잉 앱으로 작업하는 영상을 보고 큰 매력을 느꼈고, 바로 아이패드와 애플펜슬을 구입해 글씨를 쓰기 시작했어요. 미술과 디자인 쪽에 기초가 없는 사람이다 보니 최대한 쉽게 접근하기 위해 노력했던 것 같아요. 지금까지도 어떤 복잡한 스킬보다는 가장 기본적인 기능만으로도 만족스러운 결과물을 만들고 있답니다.

디지털 캘리그라피의 장점 ----------

태블릿 PC와 전용 펜슬만 있다면 어디든 내 작업실이 된다!

종이, 붓, 필기도구, 그리고 이것들을 감당할 공간. 디지털 캘리그라피 작업에서는 필요하지 않습니다. 그저 태블릿 PC와 전용 펜슬만 있으면 내가 원하는 시간과 공간에서 간편하게 작업할 수 있지요. 화면이 곧 종이가 되고, 애플리케이션에 탑재되어 있는 많은 브러시들이 도구가 되니까요.

잘 못 쓰면 어때요? 지우고 다시 하면 돼요!

일반적인 캘리그라피 작업을 할 때는 한 번 실수하면 수정이 어렵지만, 디지털 작업은 바로바로 수정이 가능하기 때문에 오히려 입문하시는 분들이라면 실패의 부담 없이 더욱 편한 마음으로 시작할 수 있어요.

똥손이 금손되는 결과물, 심지어 나만의 굿즈까지 탄생한다면?

애플리케이션의 기본적인 기능만으로 내가 찍은 사진에 바로 캘리그라피 작업도 가능하고, 다양한 결과물을 바로 이미지화 할 수 있어요. 그리고 그것들을 잘 활용하면 남부럽지 않은 나만의 소품들이 마구마구 탄생하기도 하지요.

너무 재미있어 시간가는 줄 모르는 것이 단점인 디지털 캘리그라피, 안 해 볼 이유가 없습니다. 잘 따라오시면 쉽게 배울 수 있을 거예요. 우리 함께 또 도전해 봅시다!

1 | 아이패드 캘리그라피를 위한 준비

디지털 캘리그라피는 다양한 태블릿, 스마트폰 등으로 바로 시작할 수 있는데, 이 책에서는 아이패드와 애플펜슬을 활용한 디지털 캘리그라피를 함께 해 보겠습니다.

 앱(프로크리에이트) 기본 사용법에 대해서는 저자의 동영상 강의로 준비했습니다.
스마트폰의 카메라로 QR코드를 촬영하면 시청할 수 있습니다.
앱을 처음 쓰시는 분들은 반드시 영상을 먼저 봐주세요!

| 아이패드와 애플펜슬 |

아이패드는 프로, 에어, 기본, 미니 기종이 있고, 애플펜슬은 2세대까지 출시되어 있습니다. 저는 솔직히 이왕이면 좋은 사양과 큰 화면, 대용량을 선택하는 것이 좋지 않을까 싶어서, 구입 당시 가장 최신 버전이었던 12.9인치 프로 3세대 256GB 모델을 구입했었는데, 막상 사용해보니 어떤 고급 기능에 중점을 두고 구매하는 게 아니라면 단순 드로잉이나 글씨를 쓰기 위한 용도로는 조금 낮은 사양이나 용량, 이전 버전의 모델로도 충분히 사용이 가능합니다. 다만, 패드와 펜슬의 호환, 그리고 이 수업에서 활용할 '프로크리에이트'의 사용이 가능한 사양인지는 반드시 확인하셔야 하고, 개인의 라이프스타일과 사용 목적, 휴대성 등의 면도 함께 고려해서 준비하시는 게 좋습니다.

| 프로크리에이트 |

애플 앱스토어에서 다운로드 할 수 있습니다. 한화로 20,000원이라는 유료 앱이지만 한 번만 구매하면 지속적인 업데이트는 물론, 나중에 기기를 바꾸더라도 다시 다운로드해서 사용이 가능하기 때문에 절대 아깝지 않으실 거예요. 간편한 사용 방법과 유용한 기능들은 덤이고요!

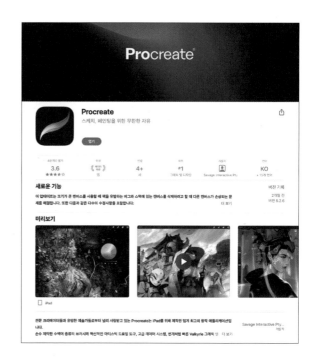

2 | 일상 속 디지털 캘리그라피

1 | 나만의 디지털 도장 만들기

| 도장 브러시 만들기 |

캘리그라피 작업을 하고 나면 아랫부분에 작은 사인을 넣거나 낙관을 찍지요. 아이패드에서도 내 도장을 만들어
콕, 콕! 찍어 봅시다.

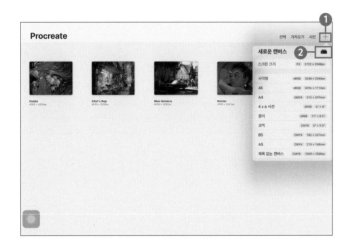

1 갤러리 화면에서 ❶ '상단 +(⊞)' 버튼을 눌러 ❷ '새로운 캔버스(▭)' 생성 화면으로 들어갑니다.

TIP · 캔버스 크기는 다양한 단위로 설정이 가능합니다.

· Dpi는 해상도로, 웹 용도는 72dpi 이상, 인쇄 용도는 300dpi로 맞춰줍니다.

· 색상 프로필에서 웹 용도는 RGB, 인쇄용도는 CMYK로 맞춰줍니다.

2 ❶ 너비와 높이를 각각 1500px × 1500px로 ❷ DPI(해상도)는 72 dpi로 ❸ 색상 프로필은 RGB를 선택한 후 ❹ '창작'을 눌러 새로운 캔버스를 만듭니다.

TIP 캔버스를 스크린 크기처럼 직사각형으로 만들게 되면 도장 모양이 찌그러질 수 있어 반드시 정사각형의 캔버스를 만들어 주세요.

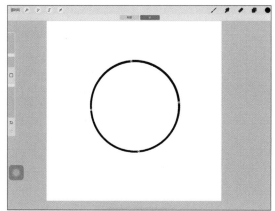

3 원하는 느낌의 브러시로 도장 모양을 그려줍니다.

TIP 모양 편집 : 선이나 도형을 그린 채로 펜슬을 떼지 않고 꾹 누르고 있으면 찌글찌글한 원이 깔끔한 모양으로 변형되며, 상단의 '타원' 또는 '원'을 눌러 원하는 형태로 완성할 수 있습니다.

4 색상을 클릭하고 검은색을 지정한 다음 끌어와 도형에 채워줍니다.

> **TIP** 색상을 끌어와 채울 때 완전한 원의 모양이 아니라 어느 한 틈이 열려 있게 되면 원 안이 아닌 캔버스 전체에 색이 채워지니 주의하세요!

5 ❶ 현재 브러시가 선택된 상태에서 지우개 버튼을 꾹 눌러 보세요. 자동으로 같은 브러시로 설정됩니다.
❷ 도장으로 사용할 글씨를 써서 자연스럽게 지워줍니다.

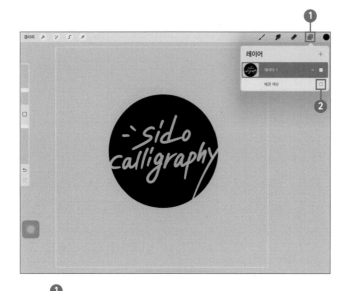

6 ❶ '레이어' 메뉴에서 ❷ 배경 색상을 해제해 줍니다.

7 ❶ '조정' 메뉴에서 [색조, 채도, 밝기] - ❷ 밝기를 최대로 해 주어 흰색으로 만들어 주세요.

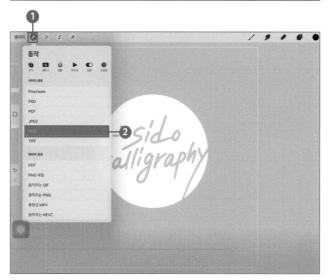

8 ❶ '동작(✦)' 메뉴에서 ❷ [공유] - [PNG 파일]로 저장해 줍니다.

TIP 배경색이 없는 투명한 이미지는 반드시 PNG 파일로 저장해야 합니다.

9 방금 만든 도장 이미지 레이어는 잠시 꺼 놓습니다.

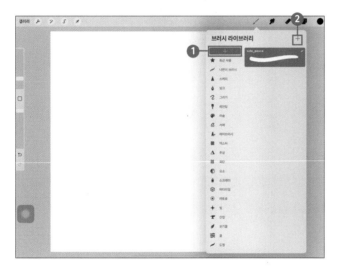

10 ❶ 브러시 라이브러리에서 브러시 목록을 살짝 아래로 내렸을 때 나오는 '+(⊞)' 버튼을 눌러 새로운 폴더를 만든 후 ❷ 오른쪽 상단의 '+(⊞)' 버튼을 눌러 브러시 스튜디오로 들어갑니다.

11 브러시 스튜디오 왼쪽 메뉴의 가장 첫 번째 ❶ '획 경로'에서 ❷ 획 속성의 간격을 '최대'로 맞춰주세요.

12 ① '모양' 메뉴의 ② 모양 소스 '편집'을 눌러 모양 편집기 상단의 ③ 가져오기 - ④ 사진 가져오기를 선택 후 방금 저장한 도장 이미지(PNG 파일)를 불러와 ⑤ 완료를 눌러줍니다.

13 ① '속성' 메뉴의 브러시 속성에서 ② 도장 형식으로 미리보기와 ③ 스크린 방향에 맞추기를 모두 활성화 해주고 ④ 미리보기를 15% 정도로 맞춰줍니다. 다음, 브러시 특성의 ⑤ 최대 크기는 1000% 정도로 맞춰주세요.

14 ❶ 'Apple Pencil' 메뉴의 ❷ 압력 - 불투명도를 '없음'으로 설정해 주세요.

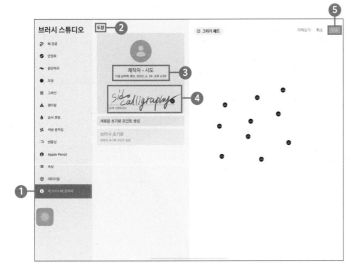

15 마지막으로 ❶ '이 브러시에 관하여' 메뉴에서 ❷ 브러시 이름, ❸ 제작자, ❹ 서명 등을 등록한 후 ❺ 완료를 눌러줍니다.

16 브러시 크기와 색상을 조절하여 나만의 도장을 콕, 콕 찍어 보세요.

2 | 스마트폰 배경화면 만들기

앞서, [LESSON 2. 멋진 손글씨 펜 캘리그라피]에서는
종이에 쓴 글귀를 스마트폰 앱을 이용해 사진에 합성하는 작업을 해 봤는데요,
이번에는 사진 위에 애플펜슬로 직접 글귀를 얹어 스마트폰 배경화면을 만들어 보겠습니다.

무료 이미지와 캘리그라피 글귀만으로
매일 함께하는 스마트폰 배경화면을 뚝딱 만들어 봐요!

아이패드로 작업하는 디지털 캘리그라피이지만, 아날로그의 느낌을 더해주기 위해 이미지에 종이 질감을 주려고 합니다. 먼저 무료 이미지를 다운받아 활용할건데요, 'Unsplash(언스플래시)'라는 사이트를 이용해 볼게요.

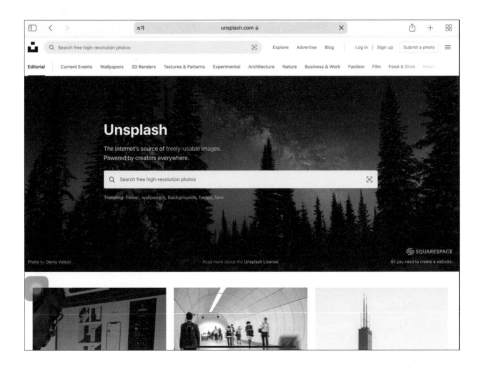

TIP Unsplash(언스플래시)는, 고품질이면서도 감성적인 무료 이미지들을 다운로드할 수 있는 사이트입니다. 정사각형 또는 가로나 세로가 긴 직사각형 등 원하는 모양의 이미지만 골라 검색할 수도 있고, 상업적으로 이용 가능한 이미지들도 많습니다. 단, 검색 키워드는 영어로 입력해야 합니다.

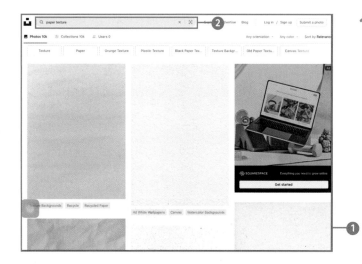

1 아이패드의 Safari(사파리) 브라우저를 열어 ❶ Unsplash(http://www.unsplash.com)에 접속합니다. ❷ 'paper texture'로 검색 후 원하는 이미지를 다운로드합니다.

TIP 이렇게 다운로드한 이미지는 사진첩이 아닌, '파일'에 저장됩니다.

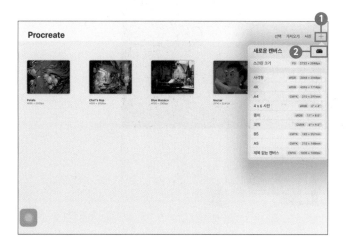

2 프로크리에이트의 갤러리 화면에서 ❶ '상단 +(⊞)' 버튼을 눌러 ❷ '새로운 캔버스(▭)' 생성 화면으로 들어갑니다.

3 ❶ 너비와 높이를 각각 1500px ×3000px로 ❷ DPI(해상도)는 72dpi로 ❸ 색상 프로필은 RGB를 선택한 후 ❹ '창작'을 눌러 새로운 캔버스를 만듭니다.

4 ❶ '동작(⬚)' 메뉴에서 ❷ [추가] - [파일 삽입하기]를 눌러 다운받은 이미지를 선택한 후 불러옵니다.

5 이미지를 불러오면 바로 '형태 툴(⬚)'로 조절이 가능한데, ❶ 맨 아래 '스냅'의 '자석'과 '스냅'이 모두 활성화된 상태에서 ❷ '캔버스에 맞추기'를 눌러 이미지를 화면에 꽉 채워줍니다.

TIP '스냅' 기능이 활성화되면 작업하고 있는 캔버스에 맞는 일정한 간격과 반듯한 이동이 가능해지며, 비활성화했을 때는 자유롭고 미세한 이동이 가능합니다.

6 ❶ '조정(✏)' 메뉴에서 - [색조, 채도, 밝기]로 들어가 ❷ 채도 부분을 '없음'으로 조절해 흰 종이 배경을 만들어 주세요.

7 ❶ '레이어(▣)' 메뉴에서 ❷ 해당 레이어의 오른쪽 'N 버튼(N)'을 눌러 ❸ 종이 배경의 질감이 적당히 느껴지게끔 불투명도를 낮춰줍니다.

8 ❶ 다시 '레이어(▣)' 메뉴에서 ❷ 상단의 '+(+)'를 눌러 ❸ 새 레이어를 추가해 줍니다.

9 원하는 색상과 브러시로 글귀를 써 줍니다.

TIP 저는 [브러시(✏)] - [스케치] - [6B연필] 브러시를 사용했어요. 캔버스를 확대해 글씨를 쓰면 좀 더 안정적인 표현이 가능 합니다.

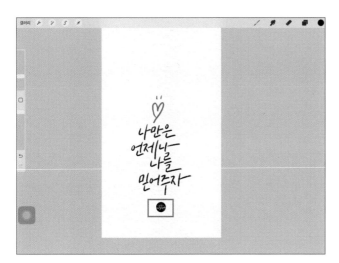

10 앞에서 만든 도장 이미지를 불러와 적당한 위치에 쾅! 찍어줍니다.

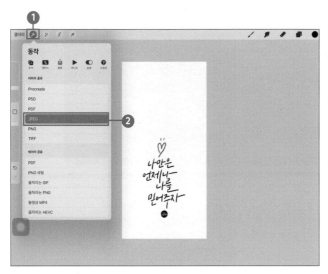

11 ❶ '동작(🔧)' 메뉴에서 - [공유]
❷ [JPEG] 파일로 저장해 준 후,
스마트폰에 적용시켜 보세요!

3 | SNS 감성 이미지 만들기

요즘 SNS를 하다보면 피드에 가장 먼저 보이는 첫 사진에 신경을 많이 쓰는 모습을 볼 수 있어요.
사진에는 감성은 물론, 정보도 함께 담을 수 있지요.
이번에는 나의 일상 사진에 캘리그라피를 넣어 한 눈에 사로잡는 SNS 이미지를 만들어 볼게요.

카페, 맛집, 데이트 장소 등 좋아하는 일상 사진에 글씨를 넣어 좀 더
감성적이면서 나만의 분위기를 담아 독특한 이미지를 만들어 보세요!

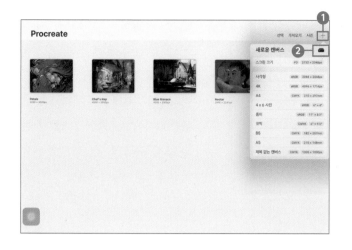

1 갤러리 화면에서 **1** '상단 +(➕)' 버튼을 눌러 **2** '새로운 캔버스(🖳)' 생성 화면으로 들어갑니다.

2 **1** 너비와 높이를 각각 1000px × 1000px로, **2** DPI(해상도)는 72dpi로, **3** 색상 프로필은 RGB를 선택한 후 **4** '창작'을 눌러 새로운 캔버스를 만듭니다.

3 **1** '동작(🔧)' 메뉴에서 - [추가] - [파일 또는 사진 삽입하기]를 눌러 일상을 담은 이미지를 선택한 후 불러옵니다. 이미지를 불러오면 바로 '형태' 툴로 조절이 가능한데, **2** 맨 아래 '스냅'의 '자석'과 '스냅'이 모두 활성화 된 상태에서 **3** '캔버스에 맞추기'를 눌러 이미지를 화면에 꽉 채워줍니다.

TIP 이미지에 따라 자유롭게 여백을 주어도 좋아요!

4 ❶ '레이어(▣)' 메뉴에서 ❷ 상단의 '+(⊞)'를 눌러 새 레이어를 추가해 주고, ❸ 검정 색상을 새 레이어로 드래그하여 전체 화면에 채워준 후 ❹ 해당 레이어 오른쪽의 'N(▣)'을 눌러 ❺ 불투명도를 20%로 맞춰 은은한 분위기를 만들어 주세요.

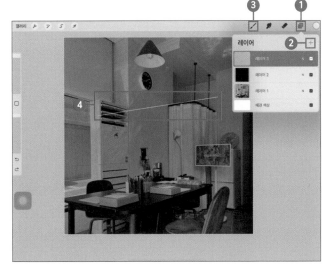

5 ❶ 다시 '레이어(▣)' 메뉴에서 ❷ 상단의 '+(⊞)'를 눌러 새 레이어를 추가해 주고 ❸ [브러시(⁄)] - [잉크] - [세필] 브러시를 선택 ❹ 흰색으로 직선 또는 사선을 이미지 중간 부분에 알맞게 그려줍니다.

TIP 선을 그린 채 잠시 멈춰있으면 자동으로 반듯한 일직선을 만들어 줍니다!

6 ❶ '레이어(▣)' 메뉴에서 ❷ 방금 그린 선 레이어를 왼쪽으로 밀어 복제 후 ❸ '형태 툴(⁄)'을 눌러 ❹ 예시에서 보이는 것처럼 간격을 맞춰 아래로 살짝 이동해 주세요. ❺ 다시 '레이어(▣)' 메뉴에서 ❻ 방금 만든 선 레이어의 썸네일을 눌러 '아래 레이어와 병합'을 선택해 주세요.

TIP 또는 두 레이어끼리 '꼬집기' 제스처 (병합)를 사용하면 빠릅니다!

7 ❶ 다시 '레이어(▣)' 메뉴에서 ❷ 방금 병합한 두 줄의 선 레이어를 왼쪽으로 밀어 복제 후 ❸ '형태 툴(↗)'을 눌러 ❹ 예시와 같이 아래로 이동해 주세요.

> **TIP** '스냅' 기능이 활성화되어 있으면 위치가 흔들리지 않으면서 일정한 이동이 가능합니다!

❺ 마찬가지로 ❶-❹ 과정을 한 번 더 반복해 원고지 모양의 가로줄 라인을 완성합니다.

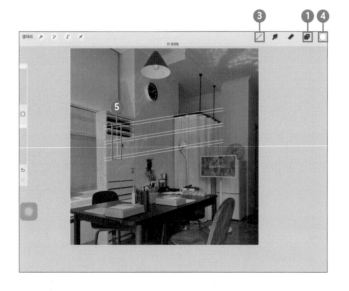

8 ❶ 다시 '레이어(▣)'에서 ❷ 상단의 '+(⊞)'를 눌러 새 레이어를 추가해 주고, ❸ [브러시(▨)] - [잉크] - [세필] 브러시 선택 ❹ 색상은 흰색으로 설정한 후 ❺ 가로줄 사이에 비어 있는 칸 안에 세로줄이 들어갈 수 있도록 위 아래로 선을 그려주세요.

9 ❶ '레이어(▣)' 메뉴에서 ❷ 방금 그린 선 레이어를 왼쪽으로 밀어 복제 후 ❸ '형태 툴(◉)'을 눌러 ❹ 예시에서 보이는 것처럼 간격을 맞춰 옆으로 이동해 주세요. ❺ 다시 '레이어(▣)' 메뉴에서 ❻ 방금 만든 선 레이어의 썸네일을 눌러 '아래 레이어와 병합'을 선택해 주세요. **TIP** 또는 두 레이어 '꼬집기' 제스처 (병합)를 사용하면 빠릅니다! ❼ 마찬가지로 ❶-❻ 과정을 반복해 원고지 이미지를 완성해 준 후 ❽ 원고지 레이어 오른쪽의 'N(▧)'을 눌러 불투명도를 30%로 조정해 자연스러운 배경으로 만들어 줍니다.

TIP 일일이 가로·세로 선을 그려서 원고지 이미지를 만들어도 되지만, 레이어를 병합하면서 이동해 주면 일정한 간격으로 여러 줄의 선을 한 번에 이동시켜 좀 더 빠르게 완성할 수 있어요!

10 ❶ 다시 '레이어(▣)'에서 ❷ 상단의 '+(⊞)'를 눌러 새 레이어를 추가해 주고 ❸ 원하는 브러시와 색상으로 맛집 정보, 감성 글귀 등 손글씨를 써 넣어 주세요.

TIP 저는 제가 만든 마커 브러시를 사용했어요!

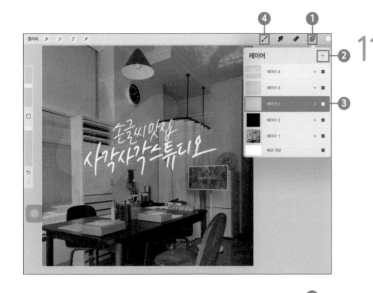

11 ❶ 다시 '레이어(■)'에서 ❷ 상단의 '+(⊞)'를 눌러 새 레이어를 추가해 준 후 ❸ 방금 만든 새 레이어를 드래그 하여 원고지 레이어 밑으로 배치해 줍니다. ❹ [브러시(✎)] - [페인팅] - [둥근 브러시]를 선택해 글씨 부분에 배경이 깔리도록 연하게 칠해줍니다.

12 ❶ 다시 '레이어(■)'에서 ❷ 상단의 '+(⊞)'를 눌러 새 레이어를 추가해 준 후 ❸ 원하는 브러시와 색상으로 삐뚤빼뚤한 테두리를 여러 번 그려 자연스러운 분위기를 만들어 줍니다.

TIP 저는 [브러시(✎)] - [잉크] - [세필] 브러시를 사용했어요!

13 ❶ [동작(🔧)] - [공유] - [JPEG] 파일로 저장해 줍니다.

4 │ 인테리어 엽서 만들기

감성 사진과 캘리그라피 글귀만 있다면, 내 방을 꾸며줄 인테리어 소품을 뚝딱! 만들 수 있어요.
사진이 없어도 괜찮아요. 우리에겐 무료 이미지가 있으니까요. 이번에도 '언스플래시'를 이용해
나만의 인테리어 엽서를 만들어 보아요.

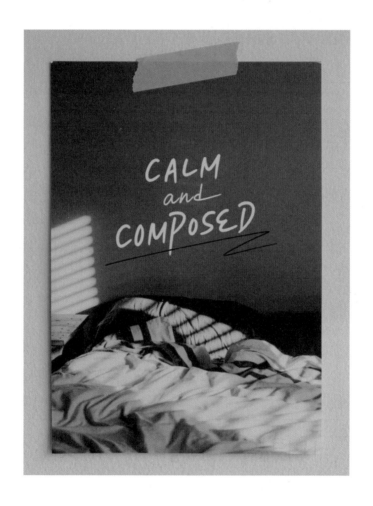

엽서를 크게 출력해서 인테리어 액자로도 활용할 수 있답니다.

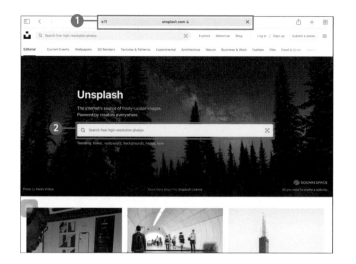

1 아이패드의 Safari(사파리) 브라우저를 열어 **①** Unsplash(http://www.unsplash.com)에 접속합니다. **②** 'cozy'로 검색 후 **③** 원하는 이미지를 다운로드합니다.

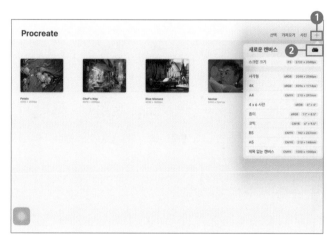

2 갤러리 화면에서 **①** '상단 +(⊞)' 버튼을 눌러 **②** '새로운 캔버스(▣)' 생성 화면으로 들어갑니다.

3 **①** 너비와 높이를 각각 5인치 × 7인치로 **②** DPI(해상도)는 300dpi로 **③** 색상 프로필은 CMYK(인쇄용)를 선택한 후 **④** '창작'을 눌러 새로운 캔버스를 만듭니다.

4 ❶ '동작(🔧)' 메뉴에서 - [추가] - [파일 삽입하기]를 눌러 ❷ 다운받은 이미지를 선택한 후 불러옵니다. 이미지를 불러오면 바로 '형태' 툴로 조절이 가능한데, ❸ 맨 아래 '스냅'의 '자석'과 '스냅'이 모두 활성화 된 상태에서 ❹ '캔버스에 맞추기'를 눌러 이미지를 화면에 꽉 채워줍니다.

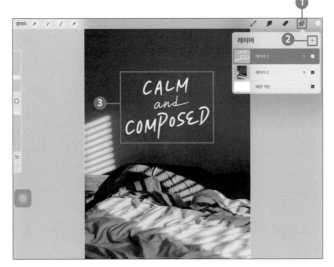

5 ❶ '레이어(🔲)' 메뉴에서 ❷ 상단의 '+(🔲)'를 눌러 새 레이어를 추가해 준 후 ❸ 원하는 브러시와 색상으로 캘리그라피 글귀를 넣어 줍니다.

TIP 저는 제가 만든 마커 브러시를 사용했어요!

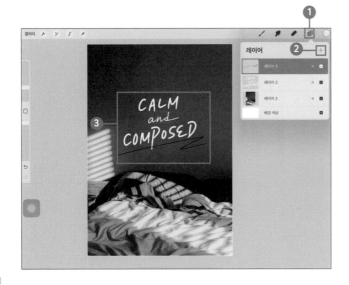

6 ❶ 다시 '레이어(🔲)' 메뉴에서 ❷ 상단의 '+(🔲)'를 눌러 새 레이어를 추가해 준 후 ❸ 자연스러운 밑줄이나 꾸밈 요소를 무심하게 툭 그려주세요.

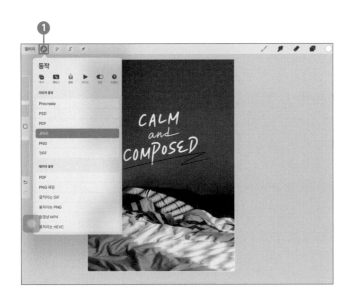

7 ❶ [동작(🔧)] - [공유] - [JPEG] 파일
로 저장하여 개인 프린터로 출력해
주세요.

5 │ 라인 드로잉 봉투 만들기

스마트폰으로 QR코드를 촬영하면
봉투 도안을 다운로드할 수 있어요.

나만의 봉투로 조금 더 특별하게 마음을 전해보세요.
이번에는 '라인 드로잉'을 활용해 볼 거예요. 그림을 잘 그리지 못해도 충분히 할 수 있답니다.
* 봉투의 도안은 제가 준비했어요. QR코드를 찍어 미리 다운로드해주세요.

프로크리에이트의 기본 기능만으로도 충분히 일상에서 써먹을 것이 많은 디지털 캘리그라피입니다.
어떻게 쓰느냐에 따라 정말 의미있고 활용도도 좋아요.

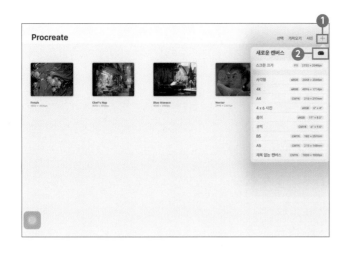

1 갤러리 화면에서 ❶ '상단 +(⊞)' 버튼을 눌러 ❷ '새로운 캔버스(▭)' 생성 화면으로 들어갑니다.

2 ❶ 너비와 높이를 각각 210mm × 297mm로 ❷ DPI(해상도)는 300 dpi로 ❸ 색상 프로필은 CMYK(인쇄용)를 선택한 후 ❹ '창작'을 눌러 새로운 캔버스를 만듭니다.

3 ❶ '동작(⚙)' 메뉴에서 - [추가] - [파일 삽입하기]를 눌러 ❷ 다운받은 봉투 도안을 선택한 후 불러옵니다.

4 ❶ 다시 '동작(🔧)' 메뉴에서 - [추가] - [파일 또는 사진 삽입하기]를 눌러 라인 드로잉에 필요한 원본 사진을 불러와 봉투 앞면에 들어갈 크기로 맞춰준 후 ❷ 해당 레이어 옆 'N(N)' 버튼을 눌러 ❸ 사진의 윤곽만 살짝 보일 정도로 불투명도를 적당히 낮춰줍니다.

5 ❶ '레이어(▣)' 메뉴에서 ❷ 상단 '+(➕)' 버튼을 눌러 새 레이어 추가한 후 ❸ [브러시(✏)] - [서예] - [모노라인] 브러시로 ❹ 원본 그림에서 필요한 부분만 테두리를 그려줍니다.

TIP · 브러시는 너무 굵지 않게, 테두리는 아주 정교한 것보다 간단히 그리는 게 훨씬 좋아요!

· 눈, 코, 입과 같은 디테일한 부분들을 그릴 때에는 혹시 모를 실수를 방지하고 수정을 쉽게 하기 위해, 새 레이어를 추가해서 작업해 줍니다.

· 테두리를 그릴 때는 손의 힘에 따라 굵기가 달라지는 브러시보다는 '모노라인'처럼 압력의 영향이 없는 브러시가 깔끔해요!

6 채색을 위해 ❶ 방금 테두리로 완성한 밑그림 레이어를 왼쪽으로 밀어 복제해 줍니다. ❷ 그러면 밑그림 레이어 위로 방금 복제한 레이어가 생성되는데, 이것은 그대로 두고 ❸ 아래에 있는 밑그림 레이어의 이름을 '채색'으로 변경해 줍니다. (* 해당 레이어 썸네일 클릭- [레이어 속성 메뉴] - 이름변경)

TIP '채색' 레이어가 밑그림 레이어보다 아래에 있어야 테두리가 손상되지 않도록 안전하게 색을 칠할 수 있어요!

❹ 원본사진 레이어는 체크 해제하여 숨겨둡니다.

7 '채색' 레이어에 간단히 포인트 부분만 채색해 줍니다.

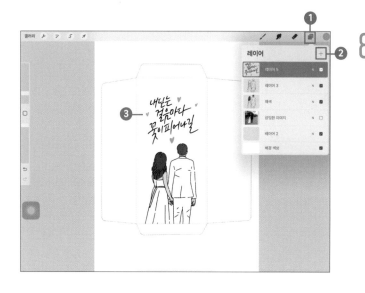

8 ❶ '레이어(▣)' 메뉴에서 ❷ 상단 +
버튼을 눌러 새 레이어를 추가한 후
❸ 원하는 브러시와 색상으로 전하고
자 하는 글귀를 넣어줍니다.

TIP 저는 제가 만든 마커 브러시를 사용
했어요!

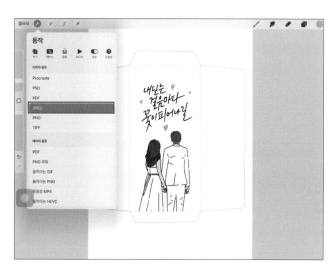

9 [동작(✐)] - [공유] - [JPEG] 파일로
저장 후, 개인 프린터로 출력해 줍니
다.(A4 사이즈)

TIP 종이의 두께는 g수로 나타냅니다.
일반 A4용지는 주로 75~80g으로
충분하지만, 봉투 특성상 살짝 두툼
하거나 특수한 용지라면 더욱 좋을
것 같아요. 저는 120g의 A4용지를
사용했답니다!

2 | 소품샵 부럽지 않은 나만의 문구 굿즈 만들기

요즘에는 소량으로, 심지어 단 한 개의 굿즈도 간편하게 제작을 해 주는 인쇄업체들이 많아졌어요.
잘 만든 이미지만 가지고 있다면, 바로 나만의 굿즈가 탄생한답니다. 내 손으로 직접 제작해 쓸 수 있다니!
너무 신나는 일이에요.

이번에는 제가 자주 이용하는 굿즈 제작 사이트를 이용해, 소품샵 부럽지 않은 문구 굿즈를 만들어 볼
거예요.

TIP '레드프린팅 앤 프레스'는 명함, 문구, 패브릭, 라이프스타일 제품 등의 디자인 굿즈를 만들 수 있
는 사이트입니다. 업체에서 제공되는 디자인은 물론, 사용자가 직접 만든 디자인이나 이미지로도
손쉽게 제작이 가능해요.

1 | 순간의 기록, 떡메모지 만들기

자주 사용하는 메모지를 내 맘대로 만들어 보아요.

1 굿즈를 만들기에 앞서, 업체에서 제작하는 맞춤 사이즈를 확인하기 위해 ❶ 레드프린팅(https://www.redprinting.co.kr/ko)으로 접속한 후 ❷ 상단 메뉴의 [홍보물] - [판촉] - [프리미엄 떡메]를 선택해 주세요.

2 80 × 80(mm) 크기의 메모지를 만들기 위해 84 × 84(mm)의 캔버스를 새로 열어볼게요.

TIP '프리미엄 떡메'의 상품 상세페이지 하단에, 4가지의 규격별 작업사이즈가 나와 있어요. 원하는 규격을 눌러 작업사이즈를 확인한 후 그에 맞는 새로운 캔버스에 작업합니다. 인쇄 후 재단되는 부분을 고려하여, 실제 크기보다 여유 있는 작업 사이즈가 필요해요.

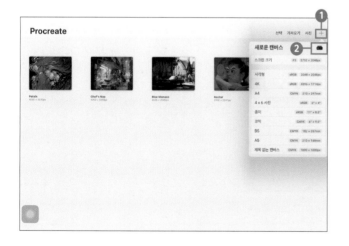

3 갤러리 화면에서 ❶ '상단 +(⊞)' 버튼을 눌러 ❷ '새로운 캔버스(▬)' 생성 화면으로 들어갑니다.

4 ❶ 너비와 높이를 각각 84mm × 84mm로 ❷ DPI(해상도)는 300 dpi로 ❸ 색상 프로필은 CMYK(인쇄용)를 선택한 후 ❹ '창작'을 눌러 새로운 캔버스를 만듭니다.

5 ❶ 원하는 용도에 맞게, 글귀나 그림을 간단하게 넣어 줍니다.

TIP 저는 [브러시(✏)] - [서예] - [모노라인] 브러시를 사용했어요!

❷ 가운데 정렬이 필요할 경우, 예시처럼 '형태 툴(↗)' - '스냅'이 활성화되어 있는 상태에서 알맞게 위치를 이동해 줍니다.

TIP 인쇄 형태 특성상 '흰색'은 최종 인쇄가 되지 않고 투명하게 나옵니다. 글귀나 이미지에 따라 참고하여 작업해 주세요.

6 [동작(🔧)] - [공유] - [JPEG] 파일로 저장해 줍니다.

7 ❶ 레드프린팅(https://www.redprinting.co.kr/ko)으로 접속 ❷ 상단 메뉴의 [홍보물] - [판촉] - [프리미엄 떡메]를 선택해 주세요. ❸ 원하는 사이즈를 고르고, 수량과 주문 제목을 입력한 후 ❹ '다음(다음)'으로 갑니다.

8 다음 페이지가 나오면 ❶ '편집하기'를 눌러 에디터 창으로 들어갑니다.

TIP 회원가입이 안 되어 있으면 비회원으로 주문하기를 선택합니다.

❷ '사진(🎨)' - '[사진 가져오기(사진 가져오기)]'를 눌러 아이패드에서 만든 이미지를 불러온 후 ❸ 편집 메인 화면으로 드래그하여 알맞게 맞춰줍니다.

❹ 상단의 '편집종료' ❺ 다시 '편집종료'를 눌러 저장한 후 ❻ 장바구니에 담아 주문합니다.

TIP 필요할 경우 거치대, 케이스 등의 부자재도 함께 선택한 후 장바구니에 담아줍니다.

2 │ 메모지 짝꿍, 마스킹테이프 만들기

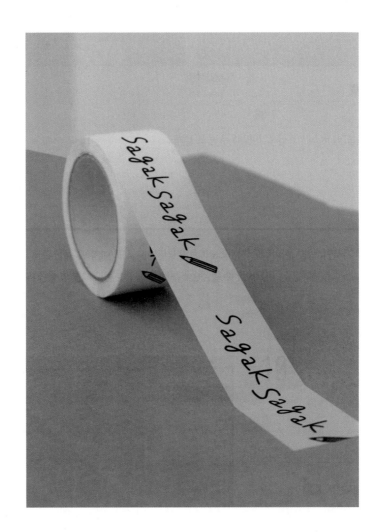

내가 쓴 손글씨로 만든 마스킹테이프로 예쁘게 붙여보아요.

1 굿즈를 만들기에 앞서, 업체에서 제작하는 맞춤 사이즈를 확인하기 위해 ❶ 레드프린팅(https://www.redprinting.co.kr/ko)에 접속 ❷ 상단 메뉴의 [스테이셔너리] - [문구류] - [마스킹테이프]를 선택해 주세요.

2 저는 패턴길이 80mm, 폭(높이) 15mm 크기의 마스킹테이프를 만들기 위해 80 × 20(mm)의 캔버스를 새로 열어볼게요.

TIP · '마스킹테이프'의 상품 상세페이지 하단에, 규격별 작업사이즈가 나와 있어요.
- 테이프의 폭(높이)은 12mm, 15mm, 20mm 중 선택이 가능합니다.

· 작업사이즈는 테이프의 폭(높이)보다 위아래로 2.5mm씩, 총 5mm 여유있게 만들어 줍니다.
- 패턴길이는 40mm, 60mm, 80mm ~ 120mm 까지 넣을 수 있어요.

· 패턴길이란 그림이나 글귀가 반복되는 너비를 뜻합니다.

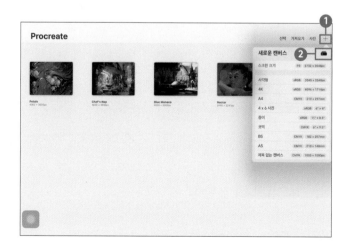

3 갤러리 화면에서 ❶ '상단 +(⊞)' 버튼을 눌러 ❷ '새로운 캔버스(▬)' 생성 화면으로 들어갑니다.

4 ❶ 너비와 높이를 각각 80mm × 20mm로 ❷ DPI(해상도)는 300dpi 로 ❸ 색상 프로필은 CMYK(인쇄용) 를 선택한 후 ❹ '창작'을 눌러 새로운 캔버스를 만듭니다.

5 ❶ 원하는 용도에 맞게, 글귀나 그림을 간단하게 넣어 줍니다.

TIP 저는 [브러시(✏️)] - [서예] - [모노라인] 브러시를 사용했어요!

❷ 가운데 정렬이 필요할 경우 '형태 툴(✦)' - '스냅'이 활성화 되어 있는 상태에서 알맞게 위치를 이동해 줍니다.

TIP 인쇄 형태 특성상 '흰색'은 최종 인쇄가 되지 않고 투명하게 나옵니다. 글귀나 이미지에 따라 참고하여 작업해 주세요.

글귀만 따로 저장하기 위해, ❸ '레이어(▣)' 메뉴에서 배경색상을 해제해 줍니다. ❹ [동작(✦)] - [공유] - [PNG] 파일로 저장해 줍니다.

TIP 배경이 없는 투명한 이미지는 꼭! JPEG가 아닌, PNG 파일로 저장해 주세요.

6 ❶ 다시 레드프린팅(https://www.redprinting.co.kr/ko)에 접속 ❷ 상단 메뉴의 [스테이셔너리] - [문구류] - [마스킹테이프]를 선택해 주세요. ❸ 부착 스티커와 인쇄수량 옵션 확인 후 ❹ '편집하기([편집하기])'를 눌러 에디터 창으로 들어갑니다.

> **TIP** 부착 스티커는 마스킹테이프의 구멍을 막아주는 역할로, 필요에 따라 선택해 주세요.

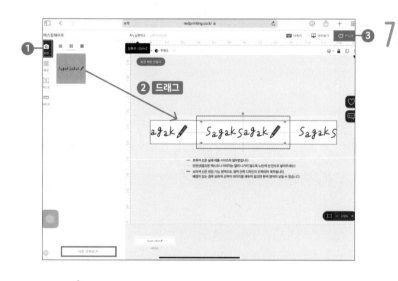

7 에디터 창에서 ❶ '사진(📷)' - '[사진 가져오기([사진 가져오기])]'를 눌러 아이패드에서 만든 이미지를 불러온 후 ❷ 편집 메인 화면으로 드래그하여 알맞게 맞춰줍니다.
❸ 상단의 '편집종료' ❹ 다시 '편집종료'를 눌러 저장한 후 ❺ 장바구니에 담아 주문합니다.

> **TIP** · '배경' 탭에서는 테이프의 배경 색상을 변경할 수 있어요.
>
> · 필요시 '텍스트' 탭에서 글자를 삽입할 수 있어요.
>
> · '테이프' 탭에서 폭(높이), 패턴길이를 조정할 수 있어요.

3 | 나만의 필통 만들기

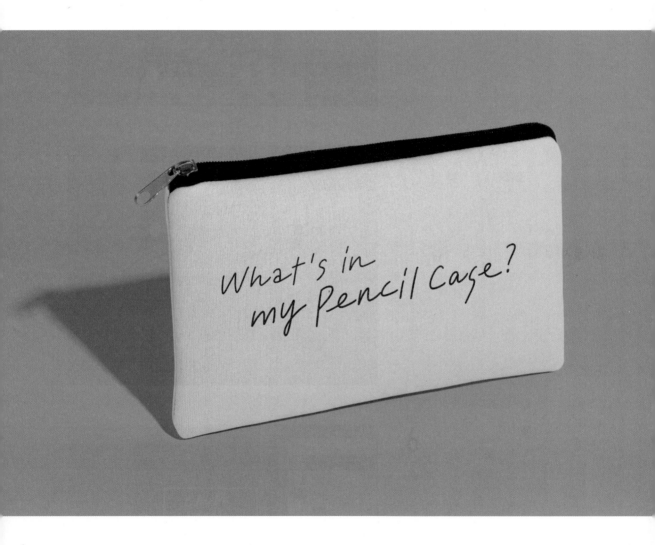

손글씨를 쓰게 되면 펜을 넣어서 가지고 다닐 필통이 필요하지요.
내가 쓴 손글씨로 디자인한 필통도 만들어봐요.

1 굿즈를 만들기에 앞서, 업체에서 제작하는 맞춤 사이즈를 확인하기 위해 ① 레드프린팅(https://www.redprinting.co.kr/ko)에 접속 ② 상단 메뉴의 [패브릭/잡화] - [광목 제품] - [광목 필통]을 선택해 주세요.

2 그러면 이렇게 [부분 커스텀]과 [전체 커스텀] 중 선택할 수 있는 페이지가 나오는데, 저는 필통 앞면 중간 부분에만 간단한 글귀 이미지를 넣을 것이기 때문에 [부분 커스텀]을 선택해 보겠습니다.

3 필통 가운데 부분에 넣을 175×50 mm의 캔버스를 새로 열어볼게요.

TIP '광목 필통'의 상품 상세페이지 하단에, 작업사이즈가 나와 있어요. 이 필통의 경우 전체가 아닌 [부분 커스텀]이기 때문에, 실제 제품의 재단 사이즈보다 작은 작업 사이즈가 안내되어 있네요.

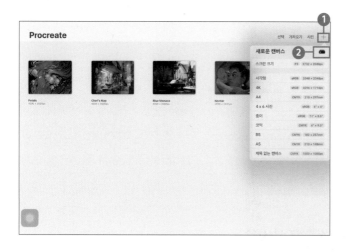

4 갤러리 화면에서 ❶ '상단 +(⊞)' 버튼을 눌러 ❷ '새로운 캔버스(▭)' 생성 화면으로 들어갑니다.

5 ❸ 너비와 높이를 각각 175mm × 50mm로 ❹ DPI(해상도)는 300 dpi로 ❺ 색상 프로필은 CMYK(인쇄용)를 선택한 후 ❻ '창작'을 눌러 새로운 캔버스를 만듭니다.

TIP 필통의 실제 크기는 200mm X 80mm 이지만, 필통 중심 부분에만 이미지를 넣기 위해 조금 작은 작업 크기의 캔버스를 열어줍니다.

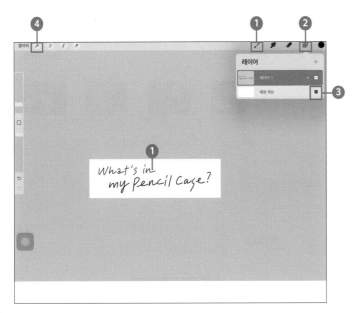

6 ❶ 브러시를 선택하여 원하는 용도에 맞게, 글귀나 그림을 간단하게 넣어 줍니다. **TIP** 저는 [브러시(✏️)] - [서예] - [모노라인] 브러시를 사용했어요. 가운데 정렬이 필요할 경우, 역시 '형태 툴(⬚)' - '스냅'이 활성화 되어 있는 상태에서 알맞게 위치를 이동해 줍니다. **TIP** 인쇄 형태 특성상 '흰색'은 최종 인쇄가 되지 않고 투명하게 나옵니다. 글귀나 이미지에 따라 참고하여 작업해 주세요. ❷ 글귀만 따로 저장하기 위해 '레이어(🗐)' 메뉴에서 ❸ 배경색상을 해제해 줍니다. ❹ [동작(🔧)] - [공유] - [PNG] 파일로 저장해 줍니다. **TIP** 배경이 없는 투명한 이미지는 꼭! JPEG가 아닌, PNG 파일로 저장해 주세요.

7 ❶ 레드프린팅(https://www.redprinting.co.kr/ko)에 접속 ❷ 상단 메뉴의 [패브릭/잡화] - [광목 제품] - [광목 필통] ❸ [부분 커스텀] 페이지를 선택해 줍니다. ❹ 인쇄수량 옵션 확인 후 ❺ 파일 업로드 옵션에서 [에디터(에디터)] - [편집하기(편집하기)]를 눌러 에디터 창으로 들어갑니다.

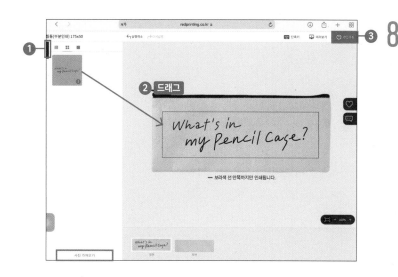

에디터 창에서 ❶ '사진(🖼)' - '[사진 가져오기(사진 가져오기)]'를 눌러 아이패드에서 만든 이미지를 불러온 후 ❷ 편집 메인 화면의 보라색 선 안쪽으로 드래그 하여 알맞게 맞춰 줍니다.

❸ 상단의 '편집종료' ❹ 다시 '편집 종료'를 눌러 저장한 후 ❺ 장바구니 에 담아 주문합니다.

TIP

· 필요시 '텍스트' 탭에서 글자를 삽입할 수 있어요.

· 원래는 '앞면'과 '뒷면', 이렇게 양면으로 인쇄가 가능한 제품입니다. 저는 '앞면'에만 인쇄하기 위해 이미지 하나만 넣었는데, 여러분들은 같은 이미지를 이용하거나 다른 이미지를 하나 더 만들어 '뒷면'까지 양면으로 만들어 보셔도 좋아요!

어떠셨나요? 처음엔 종이에 닿는 필기감이 아니라 어색하기도 하고, 프로크리에이트에 적응하느라 조금 더디고 답답하기도 하지만, 계속해서 연습하고 두드리다보면 어느새 우리는 언제, 어디서나 감성적인 이미지는 물론 문구점 사장님도 부럽지 않은 굿즈들도 뚝딱 뚝딱 만들어 내는 능력자가 된다구요!

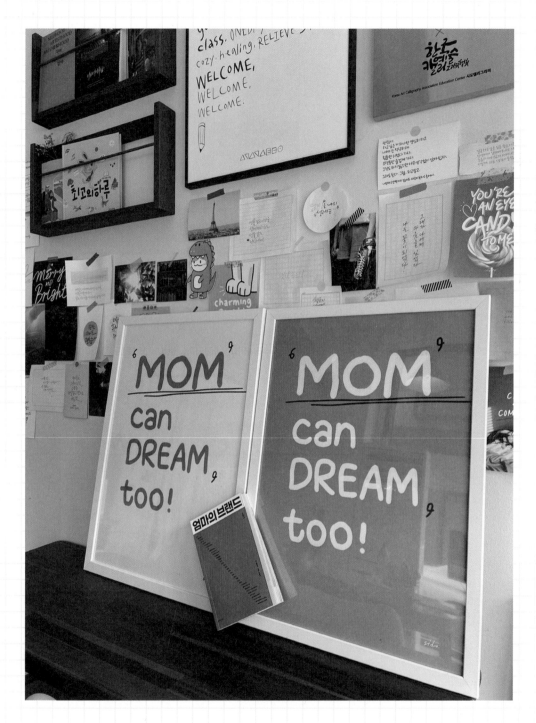

다양한 손글씨 작품들을 엿볼 수 있는 시도쌤 작업실의 한 쪽 벽면이예요.

사랑은 어떤 모습이어도
변치 않고
곁에 있어주는 것.

지금 내가
그 사람에게
그렇게 하고 있다면
나는 그 사람을
사랑하는 것이고
그 사람이
내게
그렇게 한다면
그 사람은 나를
사랑하는 것이다.

일상의 기록도
나만의
감성 손글씨로
더욱 빛나게

시도쌤

처음님, 가장 먼저 이야기 했던 '글씨 잘 쓰는 방법' 4가지 중 꾸준함이 있었던 것 잊지 않으셨죠?

손처음

그럼요! 근데 그 꾸준함을 실천하는 것이 참 어려워요. 사실 일부러 글씨 연습을 하려고 하지 않는 이상 평소에 글씨 쓸 일이 점점 없어지니까요!

시도쌤

그럼 우리 하루를 여는 시간, 중간에 숨 고르는 시간, 오늘을 정리하는 시간 등 언제든 좋으니 나의 일상을 간단하게나마 기록하는 것부터 꾸준하게 시작해보면 어떨까요? 지금까지 배운 손글씨나 캘리그라피를 평소에 안 써먹으면 언제 쓰겠어요. 매일매일 글씨를 써야 할 이유를 자연스레 만들어 보자구요.

1 │ 나에게 맞는 다이어리는?

다이어리를 쓰려면 왠지 멋진 다이어리를 먼저 사야할 것 같지 않나요? 근데 꼭 새 것을 산 다음에는 시작을 잘 못하겠어요. 어쩌다 처음부터 틀려버리거나 마음에 들지 않으면 전체를 다 망쳐버린 기분이랄까요. 혹시 저와 같다면, 부담은 내려놓고 주위를 둘러보세요. 어디선가 기념품으로 받은 수첩들, 예전에 사 놓고 몇 장 쓰지 않았던 다이어리들, 또는 그냥 빈 종이낱장들 등은 부담없는 연습용으로 더없이 좋은 것들이지요. 거기에 우리 함께 반듯한 글씨를 연습했던 펜 한 자루만 있다면 준비 완료! 시작은 늘 이 정도면 됩니다.

참! 그 전에 앞으로 뭘 기록할 건지 목적을 정하고 시작하는 것이 좋겠어요.

저는 다이어리를 쓰고 꾸미는 것에 엄청난 능력이 있는 건 아니고, 하루하루를 정리하고 계획하는 용도로만 간단히 기록합니다. 다이어리 쓰는 분들을 보면 주로 몇 가지 단어들로 전체적인 월별 기록을 하는 'MONTHLY', 조금 더 자세하게 주 단위로 기록하는 'WEEKLY' 또는 더 세밀하게 하루를 기록하는 'DAILY' 등의 목적이 있더라고요. 더욱 구체적으로는 독서나 운동, 식단 기록을 하는 분들도 있고요.

작게라도 어떤 목적이 정해졌다면, 이제 기록의 틀을 잡아 볼게요. 처음부터 비싸고 예쁜 다이어리가 필요하지 않았던 이유는 바로 여기에 있습니다. 세상에 다이어리 종류가 천차만별인데, 그 중에서 본인에게 맞는 템플릿을 콕 집어 구매하기란 쉽지 않죠. 그래서 일단은, 본인의 목적에 따라 정말 필요한 만큼의 틀만 잡아 써보는 겁니다.

저는 주로 'WEEKLY', 즉 주단위로 기록하는 일이 많아서 7일치의 틀만 그려봤습니다.
아직 틀을 그리는 단계이므로 예쁘게 쓰지 않아도 좋아요.

이렇게 정리하고자 하는 내용을 편하게 적어 봅니다. 지나간 일정도 좋고, 일주일 중 오늘만 적어 봐도 좋고, 앞으로의 할 일 등을 적어 봐도 좋습니다. 이렇게 하루, 이틀, 일주일, 그리고 한 달 정도 큰 틀을 잡아보는 거예요. 아직은 말 그대로 '큰 틀'일 뿐이니 나만 알아볼 수 있게 편하게 적어도 되고, 때에 따라서는 'TO DO LIST(할 일 목록)' 등 좀 더 필요한 칸들도 추가해 가면서 나만의 다이어리를 만들어 보세요.

여기까지 잘 정리 되셨나요? 이제 예쁜 글씨로 옮길 차례입니다. 일상에서 자주 쓰는 단어들과 다이어리를 예쁘게 꾸며줄 간단한 손그림도 소개해 드릴게요. 기록에 필요한 내용과 전체적인 틀은 이미 준비되었으니 부담감을 내려놓고 시작해 봅시다!

아, 여기서부터는 새 다이어리를 사신다고 해도 말리지 않을게요! (ㅎㅎ)

+ 시도쌤의 다이어리를 구경해 보세요.

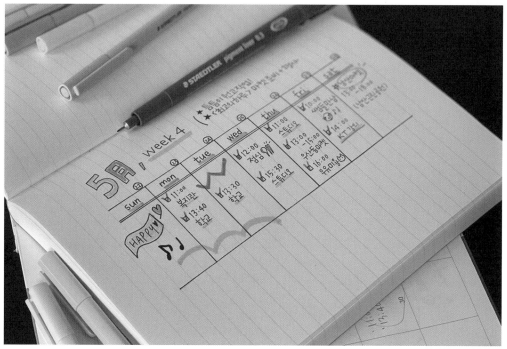

2 | 일상의 단어 써보기

다이어리에서 주로 사용하는 일상의 단어들입니다.
반듯한 손글씨 규칙들을 생각하며 천천히 연습해 봅시다.

| 일상의 한글 단어 써보기 |

1월 2월 3월 4월 5월 6월
7월 8월 9월 10월 11월 12월
월요일 화요일 수요일 목요일 금요일
토요일 일요일
새해 설날 정월대보름 발렌타인데이 삼일절
화이트데이 식목일 나무심는날 가정의달
근로자의날 어린이날 어버이날 스승의날
성년의날 부부의날 석가탄신일 부처님오신날
현충일 제헌절 광복절 개천절 추석
한가위 한글날 빼빼로데이 수능

1월 2월 3월 4월 5월 6월

7월 8월 9월 10월 11월 12월

1월 2월 3월 4월 5월 6월

7월 8월 9월 10월 11월 12월

월요일 화요일 수요일 목요일 금요일 토요일 일요일

월요일 화요일 수요일 목요일 금요일 토요일 일요일

새해 설날 정월대보름 발렌타인데이 삼일절

새해 설날 정월대보름 발렌타인데이 삼일절

화이트데이 식목일 나무심는날 가정의달

화이트데이 식목일 나무심는날 가정의달

근로자의날 어린이날 어버이날 스승의날

근로자의날 어린이날 어버이날 스승의날

성년의날 부부의날 석가탄신일 부처님오신날

성년의날 부부의날 석가탄신일 부처님오신날

현충일 제헌절 광복절 개천절 추석

현충일 제헌절 광복절 개천절 추석

한가위 한글날 빼빼로데이 수능

한가위 한글날 빼빼로데이 수능

크리스마스 생일 봄 여름 가을 겨울
입춘 입하 입추 입동 하지 동지 복날
좋아 싫어 별로 축하 감사 땡큐 지루해
힘들어 배고파 배불러 맛있어 부끄 심심
기쁨 슬픔 우울 당황 화남 분노 즐거움
신나 황홀 민망 아픔 피곤 지침 바쁨
귀찮아 섭섭 충격 더워 시원해 따뜻 추워
미안 졸려 파이팅 힘내자 손글씨연습 필사
독서 다이어트 간헐적단식 영화 맛집
병원 회사 약속 브런치 카페투어 아침 점심
저녁 마트 장보기 밀키트 배달 월급날 외식
텃밭 쇼핑 휴가 연차 회의 여행 나들이
운동 스터디 데이트 예약 결제 점검 수리
이사 날씨 기분 맑음 흐림 비 눈 장마
폭염 폭설 태풍 첫눈 벚꽃 단풍 캠핑
가족 엄마 아빠 언니 오빠 동생 형 누나
할머니 할아버지 친구 동료 직장 결혼식

크리스마스　생일　봄　여름　가을　겨울

크리스마스　생일　봄　여름　가을　겨울

입춘　입하　입추　입동　하지　동지　복날

입춘　입하　입추　입동　하지　동지　복날

좋아　싫어　별로　축하　감사　땡큐　지루해

좋아　싫어　별로　축하　감사　땡큐　지루해

힘들어 배고파 배불러 맛있어 부끄 심심

힘들어 배고파 배불러 맛있어 부끄 심심

기쁨 슬픔 우울 당황 화남 분노 즐거움

기쁨 슬픔 우울 당황 화남 분노 즐거움

신나 황홀 민망 아픔 피곤 지침 바쁨

신나 황홀 민망 아픔 피곤 지침 바쁨

귀찮아 섭섭 충격 더워 시원해 따뜻 추위

귀찮아 섭섭 충격 더워 시원해 따뜻 추위

미안 졸려 파이팅 힘내자 손글씨연습 필사

미안 졸려 파이팅 힘내자 손글씨연습 필사

독서 다이어트 간헐적단식 영화 맛집

독서 다이어트 간헐적단식 영화 맛집

병원 회사 약속 브런치 카페투어 아침 점심

병원 회사 약속 브런치 카페투어 아침 점심

저녁 마트 장보기 밀키트 배달 월급날 외식

저녁 마트 장보기 밀키트 배달 월급날 외식

텃장 쇼핑 휴가 연차 회의 여행 나들이

텃장 쇼핑 휴가 연차 회의 여행 나들이

운동 스터디 데이트 예약 결제 점검 수리

운동 스터디 데이트 예약 결제 점검 수리

이사 날씨 기분 맑음 흐림 비 눈 장마

이사 날씨 기분 맑음 흐림 비 눈 장마

폭염 폭설 태풍 첫눈 벚꽃 단풍 캠핑

폭염 폭설 태풍 첫눈 벚꽃 단풍 캠핑

가족 엄마 아빠 언니 오빠 동생 형 누나

가족 엄마 아빠 언니 오빠 동생 형 누나

할머니 할아버지 친구 동료 직장 결혼식

할머니 할아버지 친구 동료 직장 결혼식

일상의 영어 단어도 반듯하게 연습해 보세요.

Monday Tuesday Wednesday
Thursday Friday Saturday Sunday

January February March
April May June
July August September
October November December

3 │ 간단한 손그림 그려보기

훌륭한 솜씨는 아니지만, 다이어리 또는 캘리그라피 글귀와 함께 소소한 꾸밈 용도로 쓰기 좋은 간단한 손그림들을 그려 볼게요. 적재적소에 그림을 채워넣으면 한층 더 아기자기하고 사랑스러운 다어어리가 될 거예요.

1 │ 강조하기

연습해 보세요

2 | 기분 / 날씨

3 | 음식 / 식물 / 사물

연습해 보세요

소중한 이들에게 정성과 마음을
담은 손글씨를 전해보세요

새해복 많이 받으세요

꽃길만 걸어요

적게 일하고
많이 버는 한해

사랑합니다

보름달처럼
풍성한
한가위 보내세요

마음을 드립니다

오래오래
건강하세요

고생많았어요

안전하고 행복한
연휴 되세요

너의 꿈을 응원해

축하합니다

한결같은 사랑에
감사드립니다

Epilogue

평소 습관을 내려놓고 새로운 것을 받아들인다는 건 정말 어려운 일입니다. 지금까지 우리가 해 온 것처럼, 손글씨를 쓴다는 것은 절대 빨라서도, 대충 해서도 안 되는, 어찌 보면 참 '수고로운' 일이죠.

글귀를 고르고, 도구를 선택하고, 자세를 가다듬고, 첫 글자부터 시작해 끝까지 완성하는 일은 모두 좋은 글씨를 쓰기 위한 일련의 과정입니다.

앞으로도 '천천히',

(글자의 모양이나 어울림을) 생각하면서,

('그냥' 쓰는 게 아니라) 목적을 가지고,

'꾸준히' 손글씨를 쓰면서

자신의 마음도 돌보고, 소중한 이들에게 진심을 담아 나누다 보면

일상에서 더욱 큰 행복을 느낄 수 있을 거예요.

이 수고로운 여정의 시작을 기꺼이 저와 함께 해 주셔서 진심으로 감사합니다.

그만큼 가치 있는 손글씨가,

부디 앞으로도 여러분의 삶 속 많은 곳에 자리하길 바랍니다.

- 시도캘리그라피 신은정 드림

21쪽에서 처음 만났던 문장입니다.
이 책을 마무리하면서 다시 한 번 써 보세요.

after

나는 곧, 예쁜 손글씨를 갖게 될 것이다!

자, 어떤 변화가 있었나요?
개인적인 차이는 있겠지만, 그동안 '손잘잘'과 함께 한 노력으로
반듯하고 예쁜 손글씨를 갖게 되셨기를 바랍니다.

시도반듯체 따라쓰기 & 다양한 손글씨 활용방법까지 한 권에

손글씨 잘 배워서 잘 써먹기

1판 1쇄 인쇄 2023년 5월 25일
1판 1쇄 발행 2023년 6월 1일

지은이	신은정
펴낸이	홍성근
기획 이사	홍서진
디자인	디박스

펴낸곳	유니온북
출판등록	제2021-000225호
주소	10364 경기도 고양시 일산동구 무궁화로 43-33, 405호
전자우편	mentors_easy@naver.com
인스타그램	unionbook_
ISBN	979-11-978841-3-9 13640

* LESSON1의 스페셜 페이지+반듯한 손글씨로 힐링 문장 필사하기 부분의 글귀는
 넥서스 출판사의 〈영어 필사 100일의 기적〉에서 일부 인용하였습니다.